U0152520

启笛

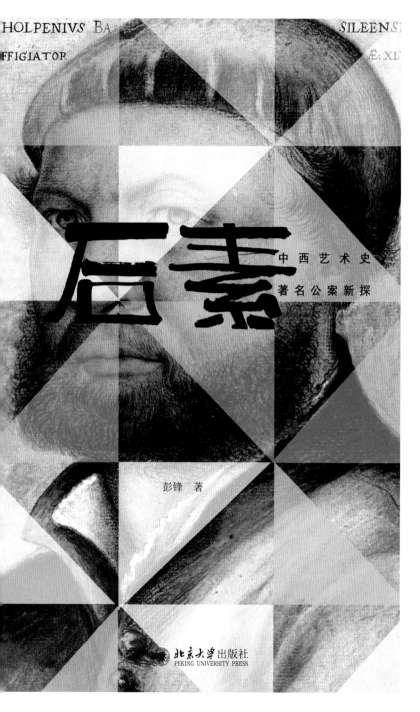

后素

中西艺术史
著名公案新探

彭锋 著

北京大学出版社
PEKING UNIVERSITY PRESS

目 录

纹样与形象

2013年夏天，我在雅典参加第23届世界哲学大会。会议之余，在国际美学协会主席卡特（Curtis L. Carter）的带领下，几乎逛遍了雅典大大小小的博物馆。

当我在雅典国家考古博物馆看见一只双耳陶罐时（图1），我都不敢相信自己的眼睛，因为它跟北大赛克勒博物馆陈列的一件彩陶非常相似（图2）。

我当时的第一反应是，这件彩陶一定与仰韶彩陶有关。它要么是从中国"进口"的，要么是中国工匠远渡重洋去米洛斯岛制作的。不过，我很快就发现我的这个想法非常可笑。因为当年瑞典人安特生发现仰韶彩陶时，他的第一反应跟我一样可笑，认为仰韶彩陶是从西方流传过来的，还以此为基础发表了他的"中国文化西来说"。

后素

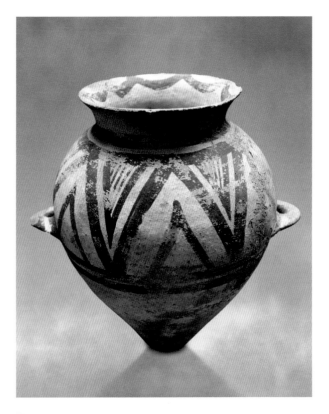

图 1

基克拉迪双耳罐，早期基克拉迪三期（公元前 2300—前 2000），
53.4×72.5 厘米，雅典国家考古博物馆

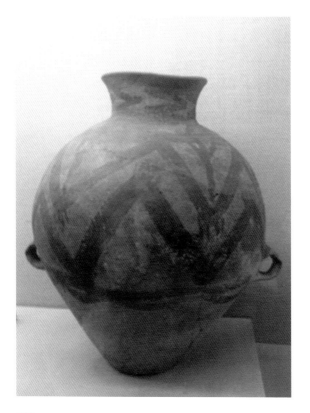

图 2

小口瓮，马家窑文化马厂类型（公元前 2350—前 2050），
42.52×39.6 厘米，北京大学赛克勒考古与艺术博物馆

我们不相信仰韶彩陶是从西方流传过来的，西方人自然也不会相信基克拉迪彩陶是从中国流传过去的。那么，它们之间究竟是一种怎样的关系呢？它们的相似是偶然的还是必然的呢？

我结合当时流行的进化论美学，主张它们的相似是必然的。根据进化论美学，人类的审美偏好从人类完成进化那一刻就定型了，一直保存在我们的遗传基因之中。换句话说，古今中外的人的审美观没有什么两样。由此，四千多年前东方黄河流域与西方爱琴海岛屿的人们制作出差不多一样的陶器，就不难理解了。

是年秋天，我打算以这两只陶器为例，在北大美学中心做一次讲座，阐述进化论美学的基本主张。

但是，我的讲座开始不久，就被专家打断了。他们坚信我的照片不是在雅典国家考古博物馆拍的，因为古希腊不可能出现这样的陶器！我一时无法证明照片是我拍的，更无法证明古希腊有这样的陶器，只好闭嘴不说了。我至今仍然不能明白，那些专家为什么那么自信？！我也暗自庆幸，自己没有成为那样的专家！我一直告诫自己，不要成为专家。因为一旦成为专家，就会固守自己的知识，闹出诸如此类的笑话。我希望自己永远是一名学生，向新知

识敞开胸怀。

此后，我对纹样与形象的问题一直颇有兴趣，2016 年曾经以"文与纹"和"象与像"为题，在中央美院做了两次讲座。

除了弄清楚抽象的"文"和"象"观念是如何从具体的纹样和形象中诞生出来的之外，我还想弄清楚纹样与形象的关系：是先有纹样，还是先有形象？换句话说，是先有抽象的纹样，还是先有具象的形象？

我之所以对这个问题感兴趣，与我的读书经历有关。20 世纪 80 年代中国出现了美学热，有一本美学书可谓家喻户晓，那就是李泽厚的《美的历程》。我特别喜欢第一章"龙飞凤舞"，因为它不仅揭示了彩陶纹样由具象向抽象发展的规律，而且对彩陶纹样的意义来源做出了明确的解释。

但是，我后来读到李格尔（Alois Riegl）的《风格问题》时，发现他的观点与李泽厚刚好相反。李格尔认为绘画是从抽象向具象发展的，先有几何风格的装饰，后有写实风格的绘画。

在远古彩陶、玉器、青铜器上的纹样的演化究竟呈现怎样的规律？这是一直在我脑海里萦绕的问题。为此，我咨询了考古学家，得到的答案是这两种情况都有：既有从

具象向抽象发展的案例，也有由抽象向具象发展的案例。

尽管考古学家的答案令人沮丧，但它让我看到了问题的复杂性，意识到李泽厚和李格尔都有可能是错的。于是，我萌生了做图像数据库的想法，期待采集更多数据，从中能够分析出图像演变的规律。

在数据库建立起来之前，我们仍然只能做文本研究。在远古时期的彩陶和其他器物上，多半绘有几何风格的图案。这种抽象图案通常被认为是起装饰作用的，让实用的器具变得好看，令人愉快。

我们之所以会喜欢抽象纹样的装饰，也许与它们是美的有关。例如，康德就将抽象的装饰图案视为他心目中美的典型。康德说：

> 要觉得某物是善的，我任何时候都必须知道对象应当是怎样一个东西，也就是必须拥有关于这个对象的概念。而要觉得它是美的，我并不需要这样做。花，自由的素描，无意图地互相缠绕、名为卷叶饰的线条，它们没有任何含义，不依赖于任何确定的概念，但却令人喜欢。[1]

1　康德：《判断力批判》，邓晓芒译，杨祖陶校，北京：人民出版社，2002年，42页。

我们可以将康德为代表的这种说法，称之为"美的形式说"，因为它突出的是对象的形式。我们从对象中获得愉快，与对象的内容无关。

对于远古时期的器物上出现大量抽象的装饰图案，有一种流行的看法，认为这是受到技术和材料的影响。原始人在制作陶罐时，用编织物给陶土塑型，陶罐上的几何纹样是编织物留下来的。我们可以将这种说法，称之为"技术材料说"。

李格尔明确反对这种"技术材料说"，他也没有回到康德的"美的形式说"，而是提出了他自己的"艺术意志说"。在李格尔看来，远古时期普遍存在的几何纹样，与人类的艺术意志有关。李格尔的艺术意志与人类的心智水平有关。就像黑格尔的"理念"是不断发展的一样，李格尔的艺术意志也是不断进化的。在艺术意志比较弱的阶段，人类只能照事物原样来制作圆雕。随着艺术意志的进化，人类才有将三维物体转移到二维平面上的能力。但是，最初的艺术意志尚不够发达，人类不能成功地画出三维物体的形状，只能画出抽象的几何图案。随着艺术意志的更进一步，人类才能够画出写实的形象来。总起来说，人类做出三维圆雕，需要投入的艺术意志最弱；做出写实绘画，

需要的艺术意志最强；处于它们之间的，是制作几何图案的艺术意志。在李格尔看来，人类在某个历史阶段制作大量的几何图案，是这种艺术意志的体现。[2]

李格尔的这种说法，建立在一个这样的前提上：绘画需要有一种转换能力，需要将立体的三维形状转换成平面的二维形状。这种从三维到二维的转换能力，远胜于用三维物体来模仿三维物体的能力。转换需要更高水平的智力。不过，正是在这里，我发现李格尔的这个前提不一定成立。我承认，将立体的三维形状转换成平面的二维形状需要投入更高水平的智力。但是，绘画不一定必须由画家来完成这种转换。有一些自然现象可以帮助人类来完成这种转换，例如光照出来的影子，就可以完成从三维到二维的转换。中国历代画论中，有关对着影子画画的记载不少，郑板桥的这段记载最为生动：

余家有茅屋二间，南面种竹。夏日新篁初放，绿阴照人，置一小榻其中，甚凉适也。秋冬之际，取围

2　关于几何抽象的解释，见李格尔：《风格问题》，邵宏译，杭州：中国美术学院出版社，2016年，13—40页。

屏骨子，断去两头，横安以为窗棂，用匀薄洁白之纸
糊之。风和日暖，冻蝇触窗纸上，冬冬作小鼓声。于
时一片竹影零乱，岂非天然图画乎！凡吾画竹，无所
师承，多得于纸窗、粉壁、日光、月影中耳。[3]

自然的日光月影已经完成了将三维的竹子转换成二维
的竹子，画家只需照着二维的竹影作画即可，无需用智力
将三维竹子转换为二维竹子。

正因为不需要经过智力转换，人类在很早的时候就可
以画出写实的形象。例如，在西班牙北部阿尔塔米拉洞穴
发现的壁画（图3），其描绘的动物形象已经非常写实。这
些壁画制作的时间在距今上万年前的旧石器晚期，远比李
格尔所说的几何抽象时代要早。

对于这种几何风格的装饰图案，李泽厚给出了一种全
然不同的解释。李泽厚从一些考古报告上读到，这些几何
图案是由具象演化而来（图4）。例如，先有鱼、鸟、蛇、

3 郑板桥:《板桥题画兰竹》，载俞剑华编著:《中国历代画论类编》上卷，北
 京: 人民美术出版社，1986年，1173页。

后素

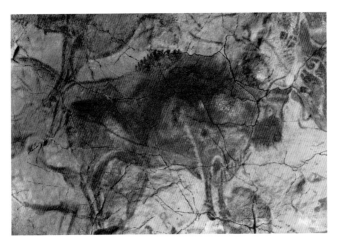

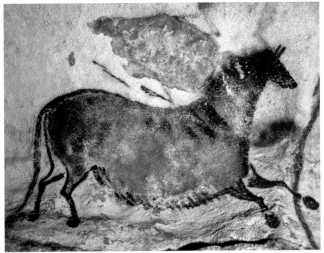

图 3

西班牙阿尔塔米拉洞穴壁画（上）和法国拉斯克洞穴壁画（下）

蛙等动物形状，后有各种几何纹样。李泽厚接受了这种说法，并创造性地提出了他的"积淀说"。李泽厚说：

图4

李泽厚列举的鱼形图案演化图

　　仰韶、马家窑的某些几何纹样已比较清晰地表明，它们是由动物形象的写实而逐渐变为抽象化、符号化的。由再现（模拟）到表现（抽象化），由写实到符号化，这正是一个由内容到形式的积淀过程，也正是美作为"有意味的形式"的原始形成过程。即是说，在后世看来似乎只是"美观"、"装饰"而并无具体含义和内容的抽象几何纹样，其实在当年却是有着非常重要的内容和含义，即具有严重的原始巫术礼仪的图腾含义的。似乎是"纯"形式的几何纹样，对原始人们的感受却远不只是均衡对称的形式快感，而具有

复杂的观念、想象的意义在内。巫术礼仪的图腾形象逐渐简化和抽象化成为纯形式的几何图案（符号），它的原始图腾含义不但没有消失，并且由于几何纹饰经常比动物形象更多地布满器身，这种含义反而更加强了。可见，抽象几何纹饰并非某种形式美，而是：抽象形式中有内容，感官感受中有观念，……这正是美和审美在对象和主体两方面的共同特点。这个共同特点便是积淀：内容积淀为形式，想象、观念积淀为感受。[4]

李泽厚的这种解释，不仅能够说明为什么会出现几何纹样，而且也解释了我们对几何纹样的情感的根源。

不过，这种解释也有明显的局限。首先，它不能解释对几何纹样的偏好的普遍性。既然不同部落有不同的图腾，不同图腾逐渐简化为不同的图案，那么不同部落的人和他们的后代就应该喜欢不同的几何图案。显然，我们没有证据证明这一点。其次，它不能解释具象形象为什么要发展为抽象图案。从对图腾的识别来说，具象形象比抽象

4　李泽厚：《美的历程》，北京：文物出版社，1981年，18页。

图案更加容易。第三，它不能解释为什么几何纹样在后来的绘画中消失了，代之而起的更多的是具象绘画。正是因为观察到在几何图案之后出现了具象绘画，李格尔才得出跟李泽厚相反的判断。第四，支持李泽厚的判断的经验材料尚不充分，我们很难凭借个别考古报告得出绘画发展的规律。随着图像数据库的建设和图像搜索技术的进步，或许我们可以基于更广泛的统计资料来总结早期绘画的发展规律。

除了李格尔和李泽厚两种截然不同的看法之外，还有一些观点也很有洞见。例如，邓以蛰就观察到，中国绘画的发展经历了"体""形""意""理"的发展历程。

邓以蛰所说的"体"，并非形而上学的本体，而是绘画所依附的物体。在邓以蛰看来，绘画是从日用器皿上的装饰发展而来的，而不是相反，即绘画发展为日常器皿上的装饰。从这种意义上说，邓以蛰支持李格尔的看法，即绘画是由抽象的几何纹样向具象的写实形象发展的。就几何纹样的解释来说，邓以蛰采取的是康德"美的形式说"，而不是李格尔的"艺术意志说"。

邓以蛰主张，绘画始于人类制作的美观而有用的器物。就美观而言，这些器物有它们的"形"，就实用而言，

有它们的"体"。绘画发展的规律是由"形体一致"到"形体分化"再到"净形"。邓以蛰依据这个规律,对中国绘画的发展时期做了粗略的划分:"商周为形体一致时期,秦汉为形体分化时期,汉至唐初为净形时期,唐宋元明为形意交化时期。"[5]

在"形体一致"时期,"形"要受到"体"的限制。在商周时期的各种器物上的纹样就是如此,"此际之绘画,其形之方式仍不免为器体所范围"[6]。换句话说,绘画是由器物上的纹样发展而来,而器物上的纹样又受到器物的形制的影响。邓以蛰说:"取牺首、鸡翅、云雷之实象而变为饕餮、夔文、雷文之图案花纹,艺人想象之力固属惊人,然其图案之方式要为器体所决定,故曰形体一致。"[7]

邓以蛰将纹样视为器物的装饰,比李格尔将纹样视为由艺术意志凭空产生出来的,似乎更有说服力。而且,邓以蛰的这种说法,附带解释了李泽厚没有解释的问题,即为什么具象形象要发展为抽象纹样?在邓以蛰看来,由于抽象纹样可以任意延展和分割,它比具象形象能够更好地

5 邓以蛰:《邓以蛰全集》,合肥:安徽教育出版社,1998年,199页。

6 同上。

7 同上书,199—200页。

覆盖器物的外表。

随着绘画的进一步发展，"形"要摆脱器物的"体"的局限，于是有了与器体分离的图案，进一步有了对生命的描摹。绘画由"形体一致"向"形体分化"的进化，源于艺术家挣脱"体"的束缚，追求创造和想象的自由。邓以蛰说："艺术自求解放，自图不为器用所束缚，于是花纹日趋于繁复流丽以求美观。故曰形体分化，更由抽象之图案式而入于物理内容之描摹，于以结束图案画之方式，而新方式起焉。此新方式为何？即生命之描摹也……形之美既不赖于器体；摹写且复求生动，以示无所拘束，故曰净形。净形者，言其无体之拘束耳。"[8]

严格说来，只有到达"净形"阶段，才有纯粹的艺术。在此之前，覆盖在具有实用目的的器物上的纹样，还不能称之为纯粹艺术。进入纯粹艺术之后，中国绘画按照"生动""神""意境"和"理"或"气韵生动"的方向发展，形成了中国绘画的独特面貌。[9]

包华石也观察到，中国绘画有由上古纹样向中古形

8　邓以蛰：《邓以蛰全集》，200 页。

9　关于"生动""神""意境"和"理"或"气韵生动"的分析，见彭锋：《邓以蛰论画理》，载《艺术百家》2017 年第 2 期，137—143 页。

图 5

战国铜镜背面纹饰局部

象发展的趋势。包华石的主张与邓以蛰有些相似，但他的解释完全不同。在包华石看来，中国上古时期的纹样之所以没有醒目的形象，而是呈现为图底交错的模糊形态，原因在于中国上古时期的宇宙观中没有决定一切的神或者真宰，宇宙间一切都是流动的、变化的，它们呈现出来的样子与观赏者的兴趣有关。对于战国时期的一面铜镜背面的龙纹和云纹（图 5），包华石做了这样的解释：

> 在形态模糊的可视范围中，任何形状都可以是阴或者是阳，是图案或是背景，任一形状被赋予的特征都将不断地变更，这不取决于真宰，而是取决于观赏者。战国时期的艺术家们已经利用视觉感知的限度

来达成这一目标。当我们面对着一幅模糊不清的图像时，……事实是我们的眼睛每次只能集中在一个可选物上。如果我们观察铜镜，就会导致龙都合在一起了，那么我们也不会注意到云团了；而当我们注意到云的图案，龙就会消失。这些转化证明，在任何一种超越的神性缺失的情况下，可以被感知的变化的真实性，以及身份的流动性。[10]

进入中古时期，随着神或者真宰的确立，宇宙的秩序被固定下来，纹样逐渐消退，形象变得明晰起来。在一件东汉时期的画像石上（图6），包华石看到这样的情形：

永生之母，即西王母体现的是终极的阴性力量。阴与阳不再在观者眼前转化成彼此，取而代之的是它们被平衡地安置在西王母的下方，因为在一个更为广阔的宇宙中，西王母是那个地方的原动力，是她牵引着形塑了我们生活的命运。所以，西王母被赋予了神

10 包华石：《西中有东——前工业化时代的中英政治与视觉》，王金凤译，上海：上海人民出版社，2019年，241页。

后素

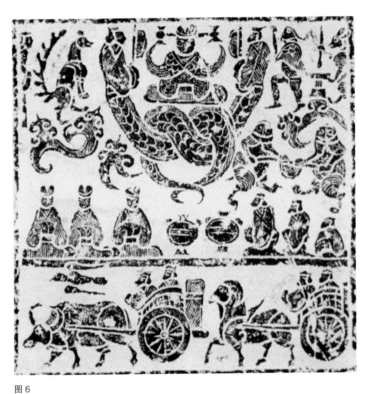

图 6

东汉石刻画像拓本

职意味（hieratical），她端坐高位，权威得到了威仪的加固。西王母的右侧端坐着一只永生不灭的九尾狐，月兔则在她左边捣着长生不老之药，下方还可以看到不死的月中蟾蜍。另外还有朝臣负责护卫，而越过这些形象目光下移，我们看到人群与礼器，或许是肉体凡胎的王国在向西王母进贡祭品。只有几缕云彩是战国时期哲学家们的宇宙结构的遗存，这些孤立的涡卷图案是对变化力量之存在的转喻。[11]

与李格尔认为具象绘画需要更高的艺术意志不同，包华石认为制作和欣赏纹样需要投入更高的智力，因为在一个变化的宇宙中要识别事物的身份是一件很不容易的事情。图底关系不稳定的纹样，给观察者提出了更高的智力要求。包华石说：

　　观察这样视觉上复杂精细的艺术作品使得我们的感知系统费尽气力，就像理解相应的理论是对我们的认知能力提出的苛刻要求一样。发展这些理论的人通

11　包华石：《西中有东》，245 页。

常都是居留在某个皇家学府的专业知识分子。这样的人不仅受过哲学的训练，而且他们拥有时间和方法去发展那些高度复杂精致的理论，而这些理论在战国与汉代早期都得以幸存。[12]

由此可见，绘画呈现为抽象纹样还是具象形象，与绘画技术的关系不大，与绘画背后的观念关系密切。如果真是这样的话，我们就无法借助技术的进步，来判断纹样与形象孰先孰后。绘画发展的历史似乎表明，纹样与形象呈交替发展的趋势。尤其是进入 20 世纪之后，随着纯粹抽象绘画的兴起，纹样再一次取代形象成为绘画的主流，同时也再一次向理论家和批评家提出挑战。围绕绘画的阐释，溢出了美学和美术史的范围，涉及语言、文化、自然科学等领域。这些研究最终聚集起来，构成图像学、视觉文化研究、媒介研究或者媒介美学，米歇尔将它们统称为形象科学。[13]

12 包华石：《西中有东》，244—245 页。

13 关于图像学、视觉文化、媒介研究之间的区别与联系，见米契尔：《形象科学》，石武耕译，台北：马可孛罗文化出版社，2020 年，27—33 页。米契尔即本书中的米歇尔（W. J. T. Mitchell）。

绘事后素

　　20 世纪 90 年代末，我开始在北大教美学课。当时的美学课有三种形式：一种是全校通选课，听课学生来自除哲学系和艺术学系之外的各院系的本科生，他们对美学有兴趣，或者需要相关学分才能毕业。另一种是哲学系本科生的专业必修课，是在本科生高年级的时候开课。还有一种是艺术学系的专业必修课，是在本科生低年级的时候开课。三种形式的美学课内容和讲法各有不同。即使有些课时涉及的内容差别不大，讲起来也会有不同的侧重。例如，三种形式的美学课都涉及美与善的关系问题，但切入的角度和展开的线索有所不同：在通选课上，主要围绕美与善的关系展开；在艺术学系的美学课上，主要围绕艺术与道德的关系展开；在哲学系的美学课上，主要围绕美学

与伦理学的关系展开。无论是哪种形式的美学课，在讲这部分内容的时候，我都会用"绘事后素"作为例子来展开讨论。尽管关于绘事后素的解释至今尚无定论，但围绕它的思考不仅有助于我们澄清作画的程序，更重要的是有助于我们确立学问修养的次序。后来我在相关思考的基础上写成《从"礼后乎"看儒家伦理的美学基础》一文，着重探讨的是学问修养的次序问题。[14] 不过，鉴于关联思维在中国传统思想中占据的重要地位，古代思想家相信，绘画次序与学问次序不无关系，因此，澄清绘画次序就有助于我们确定学问次序。

"绘事后素"出自《论语·八佾》：

> 子夏问曰："'巧笑倩兮，美目盼兮，素以为绚兮。'何谓也？"子曰："绘事后素。"曰："礼后乎？"子曰："起予者商也，始可与言诗已矣。"

对于这段话，历代注疏家有许多不同的解释，尤其

14　彭锋：《从"礼后乎"看儒家伦理的美学基础》，载《中国哲学史》2005 年第 2 期，31—36 页。

是集中在"绘事后素"的理解上。如果将这些解释总括起来，可以将它们分成两类：一类是主张先绘后素（简称"后素"），一类是主张先素后绘（简称"先素"）。

同是主张"后素"的，又可以区分出两种情形：一种是以郑玄为代表，主张绘画的最后一道工序，是用白线勾边，让形象醒目。一种是以林语堂为代表，主张绘画最后一道工具，是白粉调和笔墨，让画面变得更加柔和，形成氤氲的意境。

我们先看郑玄的解释。《论语集解义疏》卷二记载郑玄的解释："绘画，文也。凡画绘，先布众色，然后以素分其间，以成其文。喻美女虽有倩盼美质，亦须礼以成之也。"同时记载孔安国的解释："孔子言绘事后素，子夏闻而解，知以素喻礼，故曰礼后乎。"由此可知，汉代关于"绘事后素"的解释是彩绘在前，白素分间在后。"礼后"意味着礼起的是以白素于彩绘中分间的作用，白素象征礼。

在林语堂之前，黄宾虹已经将"后素"理解为最后加上一层白粉，而不是最后用白线将不同的颜色区分开来。黄宾虹说：

孔子所说的"绘事后素"，也是讲绘画方法的。宋

人解释为先有素而后有绘，以为彩色还在素绢之后。这也是一种误解。实际上那时代有色的绢居多，而且没有纯白的绢，后来直到唐代，纸都还是淡黄色。"绘事后素"的意思，乃是先绘彩色，然后再加上一种白粉，这和西洋画法相同，日本画也是如此。[15]

林语堂在翻译历代画论的时候，对"绘事后素"做了同样的理解，将"素"翻译为"white powder"（白粉），将"绘事后素"翻译为"In the art of painting, the white powder is applied last"（在绘画艺术中，最后上一层白粉）。对于为什么要上一层白粉，林语堂做了进一步的解释："在中国绘画艺术中，经常会加上白，以便用一种柔和的调子来压一下笔墨，尤其是在描绘云雾的时候更是如此，就像张僧繇和米芾所做的那样。"[16]

尽管都是最后上白，但是郑玄与林语堂的理解完全不同。按照郑玄的理解，最后上白是用白线勾勒轮廓，让不

15 黄宾虹：《国画之民学》，载《东方艺术》2015 年第 4 期，144 页。原文刊于 1948 年 8 月 22 日《民报》副刊《艺风》第 33 期。

16 Lin Yutang, *The Chinese Theory of Art* (New York: G.P. Putnam's Sons, 1967), p.21.

同色彩之间的边界变得更加分明，进而让色彩和形状变得更加醒目。按照林语堂的理解，最后上白是为了掩盖新画的笔墨的火气，让画面变得更加柔和、朦胧，形成若有若无的意境。

同是主张"先素"的，也可以区分出两种情形：一种是以朱熹为代表，将"后素"理解为"后于素"，也就是说在用色彩描绘之前，先要做好白色的底子。一种是以潘天寿为代表，将"素"理解为"白描""双勾"，说的是绘画在上色之前先要用白描勾画好形状。

我们先看朱熹的解释。在《四书集注》中，朱熹对"素以为绚"做了这样的解释："素，粉地，画之质也。绚，采色，画之饰也。言人有此倩盼之美质，而又加以华采之饰，如有素地而加采色也。"对"绘事后素"的解释是："绘事，绘画之事也。后素，后于素也。《考工记》曰：'绘画之事后素功。'谓先以粉地为质，而后施五采，犹人有美质，然后可加文饰。"对"礼后乎"的解释是："礼必以忠信为质，犹绘事必以粉素为先。"根据这种解释，绘画的程序是先用白粉铺底，然后再进行彩绘，这与郑玄的描述刚好相反。由此，礼被比喻为彩绘而不是白线。

而潘天寿在20世纪60年代初就中国画做怎样的"素描"

练习发表了一次讲话，强调中国画应该做白描训练而非素
面训练。潘天寿提到"绘事后素"，将"素"理解为"白色"，
并且与"白描"联系起来。潘天寿说：

> 我国向来称为白描的一种画，就是用毛笔墨线勾
> 描对象的轮廓，作为绘画的大结构，是画的骨子，也
> 可以说是尚未填彩的画（填了色就是绘画了）。这种
> 画，唐代张彦远《历代名画记》中称之为"白画"，因
> 为墨线轮廓之内未曾填彩，全系空白的缘故。白描、
> 白画的名称，就是这样来的。这白描、白画就是中国
> 画捉形的基本训练。如果西洋素描的素字作为白字解
> 释，那么中国的白描、双勾，也都是素描，这也对。
> 但是西洋素描却是黑多白少，作为白描解释却不通。
> 我想，素描的素字，还是作为荤素的素字解释比较
> 通。可以用黑色，也可以用红色、咖啡色等等，只是
> 单色画罢了。[17]

按照潘天寿的说法，绘画的程序是先用单色线条勾勒

轮廓，然后填上颜色。就绘画本身来说，潘天寿所说的"素"比朱熹所说的"素"要重要得多。如果"素"仅仅是做好白色的粉底，它对绘画来说就没那么重要。朱熹对"素"在绘画中的作用的强调，也就显得小题大做了。

就绘画程序来说，由于存在时代、类型、风格等的不同，很难有一个统一的说法。上面提到的这四种程序，在不同的绘画中都有体现。由此，我们不能简单地依照绘画程序来解释"绘事后素"。

让我们回到《论语》的上下文。或许我们可以通过文本的细读，确定先秦时期的作画方法。换句话说，我们不是通过绘画程序来解释"绘事后素"，而是通过"绘事后素"的解释来确定绘画程序。

从《论语》的语境来看，朱熹对郑玄的修正似乎是合理的。《论语》明显将"文""质"对举，[18] 而"礼"明确属于"文"的范畴而不属于"质"的范畴。[19] 从比喻的角

18　《论语·雍也》："质胜文则野，文胜质则史。文质彬彬，然后君子。"《论语·颜渊》："君子质而已矣，何以文为？"

19　《论语·宪问》："若臧武仲之知，公绰之不欲，卞庄子之勇，冉求之艺，文之以礼乐；亦可以为成人矣！"《礼记·乐记》明确说："礼自外作故文。"《荀子·礼论》："凡礼，始乎梲，成乎文，终乎悦校。"

度来说，彩绘更适合用来比喻"文"，白素更适合用来比喻"质"，因此自外而作的"礼"的文饰，[20] 就相当于在白底子上画出彩绘。朱熹等宋代注疏家进一步指出，人的忠信质直的本质就相当于洁白无瑕的画底子，经过修饰雕琢的"礼"则相当于画面上的色彩。比较起来，朱熹的这种解释好像要比郑玄的解释通畅得多。

朱熹解释的关键是将"礼"与"文"等同起来，当然这种等同是有根据的；但是，在《论语》中，礼有时候也与文对立。比如，《论语·雍也》："君子博学於文，约之以礼，亦可以弗畔矣夫！"《论语·子罕》记载颜渊的话："夫子循循然善诱人：博我以文，约我以礼。"这里明显可以看出"礼"与"文"的区别。"礼"与"文"在功能上刚好相反："礼"的功能是"约"，"文"的功能是"博"，而且这种区别在儒家经典中也可以找到很多证据。[21] 如果不能将"礼"等同于"文"，如果"礼"是对"文之博"的约束和区分，那

20　《礼记·乐记》："乐由中出，礼自外作。"

21　与礼的约束功能相联系的是它的区分或辨异功能，比如《礼记·乐记》将礼乐的功能对照起来说："乐者为同，礼者为异。同则相亲，异则相敬。乐胜则流，礼胜则离。""乐统同，礼辨异。"礼的这种区分功能非常类似于郑玄对于"后素"的解释。

么郑玄的解释似乎更为合适。绘画先画色彩，比喻为博施文彩；后用白线于色彩间勾画轮廓，比喻为对色彩的约束和区分。这种解释在语言上甚至比朱熹的解释更为顺畅。

但无论以郑玄为代表的汉代解释与以朱熹为代表的宋代解释之间有多大的差异，有一点是它们共同认可的，那就是"礼"总是后起的东西。这两种解释的差别不是表现在"礼"的先后问题上，而是表现在"礼"究竟在什么之后以及对"礼"本身的特质的不同理解上。在朱熹那里，"礼"是在"质"之后或之上，犹如色彩在白底子之后或之上。在郑玄那里，"礼"是在"文"之后或之上，犹如白色的轮廓线在色彩之后或之上。

由于当时作画的情形已不可考，而白素在彩绘之先或之后都有可能，因此无法通过确定绘画的步骤来确定这两种解释的优劣；又由于"礼"既可以理解为"文"，也可以理解为对"文"的约束，因此我们也无法通过确定"礼"的含义来判断这两种解释的优劣。但是，既然我们已经知道这两种解释共同认可"礼"是后起的事情，那么相对有效的办法似乎是检查究竟什么在"礼"之先。由此我们似乎可以合理地做出这样的假设：如果在"礼"之先是彩绘般的"文"，那么郑玄的解释更为准确；如果在"礼"之先

的是白素般的"质",那么朱熹的解释更为准确。

但是,《论语》并没有明确说究竟什么在"礼"之先,由此我们假设的解决方案似乎没有办法得到实施。不过,在《论语》和其他儒家经典中常常用切磋琢磨来比喻"礼"的学习和修养,而切磋琢磨的对象无非是兽骨象牙玉石之类的天然材料。例如,《论语·学而》记载了子贡与孔子之间一段这样的对话:

> 子贡曰:"贫而无谄,富而无骄,何如?"子曰:"可也。未若贫而乐,富而好礼者也。"子贡曰:"诗云:'如切如磋,如琢如磨',其斯之谓与?"子曰:"赐也,始可与言诗已矣,告诸往而知来者。"

子贡所引用的诗句出自《诗经·卫风·淇奥》。《毛传》对"有匪君子,如切如磋,如琢如磨"的解释是:"匪,文章貌。治骨曰切,象曰磋,玉曰琢,石曰磨。"联想到"礼"与"文"的关系,如果说"文"是从天然的兽骨、象牙、玉、石等天然材料的基础上加工而成的,那么"礼"就是从人的天然本性的基础上加工而成的。因此,在"礼"的加工之前应该是淳朴天然的人之本性。由此,我们可以说,朱

熹用白素来象征人的本性质地就是正确的。只要确定这一点，朱熹的整个解释就都能够自圆其说。

但是，朱熹的解释要面临的问题是：既然人的本性就像兽骨、象牙、玉、石一样，是纯粹天然的东西，那么对于它就不能有任何作为，也就是说，"素"是不可为的。但是，朱熹的解释明确提到"素"是可为的，人的天然质地是可以塑造的，人塑造自己的天然本质就像绘画先铺好白色的底子一样，都需要做一番功夫。由此，我们似乎可以说，在"礼"之前并不是像兽骨、象牙、玉、石一样纯天然的人的本性质地。

让我们接着上个疑问再提一个问题：既然在"礼文"之前的"素质"并不是纯天然的东西，而是可以有所作为和修养的对象，那么在进行"礼"的切磋琢磨之前，一个人究竟要做一种怎样的功夫来修养自己的本性质地呢？《论语·泰伯》中的一段话可以看作这个问题的答案：

子曰："兴于诗，立于礼，成于乐。"

历代注释家都认为这段话讲的是人的学问修养的先后顺序，其中以皇侃的注疏最为清楚：

　　此章明人学须次第也。云兴于诗者，兴，起也。言人学先从诗起，后乃次诸典也。所以然者，诗有夫妇之法，人伦之本，近之事父，远之事君故也。又江熙曰：览古人之志，可起发其志也。云立于礼者，学诗已明，次又学礼也。所以然者，人无礼则死，有礼则生，故学礼以自立身也。云成于乐者，学礼若毕，次宜学乐也。所以然者，礼之用，和为贵。行礼必须学乐，以和成己性也。……王弼曰：言有为政之次序也。夫喜惧哀乐，民之自然。应感而动，则发乎声歌。所以陈诗采谣，以知民志风。既见其风，则损益基焉。故因俗立制，以达其礼也。矫俗检刑，民心未化，故又感以声乐，以和神也。若不采民诗，则无以观风。风乖俗异，则礼无所立。礼若不设，则乐无所乐。乐非礼，则功无所济。故三体相扶，而用有先后也。侃案：辅嗣之言可思也。且案内则明学次第，十三舞勺，十五舞象，二十始学礼，惇行孝悌。是先学乐，后乃学礼也。若欲申此注，则当云先学舞勺舞象，皆是舞诗耳。至二十学礼，后备听八音之乐，和之以终身成性，故后云乐也。（《论语集解义疏》卷四）

皇侃这段注释不仅明确了学问修养的次序，而且阐明了为什么需要这种次序。后来包括朱熹在内的注释家的发挥，都是基于皇侃这种解释的基础之上。为了避免误解，皇侃还解释了为什么实际学问修养是先从学舞开始而不是先从学诗开始，皇侃的解释是这样的：舞里面已经包含了诗，是一种舞诗。事实上，上古时期没有今天意义上的纯语言的诗歌，诗总是与乐、舞联系在一起的。

按照皇侃等人的解释，在用"礼"来切磋琢磨人性之前，人性并不像骨、牙、玉、石一样是纯天然的东西，而是经过了"诗"的感发陶养之后的人性。如此说来，朱熹将用"礼"来切磋琢磨之前的人性比作白板一块，从比喻的意义上来说，似乎就不够准确。

在用"礼"来切磋琢磨之前，人性已经经过了"诗"的陶养。从比喻的意义上来说，经过"诗"的陶养的人性与其说更接近未画之前的白板不如说更接近已画之后的彩绘。如果说"礼"是在已画之后的彩绘的基础上的切磋琢磨，而不是在未画之前的白板上的切磋琢磨，那么郑玄的解释似乎更为准确。

不过，我们的解释还不能就此止步。尽管在"礼"的切磋琢磨之前，人性已经经过了"诗"的陶养熏陶，已经

被"文"化了，但这种"文"化似乎是一种十分特殊的文化，一种帮助人们发现其天然质地的文化。在礼教之前是诗教，诗教的目的是"兴"，根据王夫之的解释，"兴"不是在现有的人性基础上增加另外的文化形式，而是剔除已经加在本真人性之上的文化形式，使人性呈现出其本来面目。王夫之说：

> 能兴即谓之豪杰。兴者，性之生乎气者也。拖沓委顺，当世之然而然，不然而不然，终日劳而不能度越于禄位田宅妻子之中，数米计薪，日以挫其志气，仰视天而不知其高，俯视地而不知其厚，虽觉如梦，虽视如盲，虽勤动其四体而心不灵，惟不兴故也。圣人以诗教荡涤其浊心，震其暮气，纳之于豪杰而后期之以圣贤，此救人道于乱世之大权也。(《俟解》)

人生在世，不可避免受到各种功名利禄的浸染和遮障，从而显得志意消沉，暮气重重。"诗"所起的作用，就是让人们从各种功名利禄中超拔出来，恢复本然的赤子之心。只有在这种荡涤沉浊暮气、恢复自然天真的心灵的基础上，一个人才有可能成为豪杰进而成为圣贤。显然，这

种诗教所产生的文化作用跟礼教所产生的文化作用非常不同。如果说礼教所起的作用是一种"增"或"正"文化作用的话，那么诗教所产生的作用就是一种"减"或"负"文化作用，是一种以"质"为目标的"文"，而不是以"文"为目标的"文"。但是，即使诗教所产生的作用是一种"减"或"负"文化作用，它毕竟也是一种文化作用，而不同于白板一块。诗教意义上的"文"实际上就是"质"；诗教意义上的"质"实际上就是"文"。[22] 这种"文""质"的互渗，才是中国哲学乃至整个中国文化赖以生长的根底。

由此，一种更好的理解似乎是将郑玄与朱熹的解释结合起来。从朱熹的立场来看，"礼"应该建立在人性的天然质地的基础上；从郑玄的角度来看，这种天然的质地并不是白板一块，而是经过了诗教的特殊的文化作用，具有人性特有的率真和灵动。

这种解释还有助于我们理解《论语·先进》中的一段文字："子曰：'先进于礼乐，野人也；后进于礼乐，君子也。如用之，则吾从先进'。"对于这段文字的解释，可谓

22　棘子成曰："君子质而已矣，何以文为？"子贡曰："惜乎，夫子之说君子也，驷不及舌。文犹质也，质犹文也。虎豹之鞟犹犬羊之鞟。"（《论语·颜渊》）

众说纷纭，莫衷一是。[23] 如果从学问修养的次序上来看，这段话似乎不难理解。"先进于礼乐"就是先学习礼乐的人，这就意味着这些人在学习礼乐之前没有学过诗，不符合儒家学以成人的次序，因而是"野人"。"后进于礼乐"就是后学习礼乐的人，这就意味着他们在学习礼乐之前学过诗，符合"兴于诗，立于礼，成于乐"的学习次序，因而是"君子"。尤其是考虑到诗教的特殊性，考虑到"兴"是学以成人的基础，这种解释似乎能自成一说。"君子"更多指的是一种独立人格，而不是指专擅某种才艺或者充当某种工具，所谓"君子不器"（《论语·为政》）。因此，就完成某些实际工作来说，"野人"可能比"君子"更有效率，于是有"如用之，则吾从先进"的说法。

尽管有人主张将"后"解读为"厚"，即"崇尚"或者"看重"的意思，进而将"绘事后素"理解为"一切美化之事都要崇尚自然、朴素"，将"礼后乎"理解为"礼厚（素）乎"，意思是"礼也崇尚自然、朴素"，[24] 但是，我还是认为将"后"

23 参见肖永明、戴书宏：《〈论语〉"先进"章诸家注释考辨》，载《湖南大学学报》2013 年第 5 期，5—11 页。

24 刘伟冬：《"绘事后素"新释》，载《美术研究》2013 年第 3 期，16—17 页。

理解为"先后"之"后"更加合适。如果从学问修养的次序来看,先学"无用之用"的诗,后学"有用之用"的礼乐,是正解。如果从学问修养的次序来看作画的次序,郑玄的解释似乎更加合理。绘画"先布众采"相当于诗教的"博我以文","以素分其间"相当于礼教的"约我以礼"。绘画与学问修养一样,都需要遵循由"博"而"约"的次序。

3

元君画图

《庄子·田子方》有一段关于绘画的记载，被历来论画学者认定为中国最早的画论。[25]

> 宋元君将画图，众史皆至，受揖而立，舐笔和墨，在外者半。有一史后至者，儃儃然不趋，受揖不立，因之舍。公使人视之，则解衣般礴臝。君曰："可矣，是真画者也！"

25　王世襄写道："历来论画学者，大都以《庄子·田子方篇》'宋元君将画图'一节为吾国画论之嚆矢……吾人于子书中，信可获得最早之画论，因可证明古代对于绘画趣味之浓厚。"见王世襄：《中国画论研究》上，桂林：广西师范大学出版社，2010年，32页。

这段文字并不难解读，历代论画学者都注意到"解衣般礴"与"真画者"之间的关系。例如，郭熙在《林泉高致》中就说："庄子说画史解衣盘礴，此真得画家之法。人须养得胸中宽快，意思悦适，如所谓易直子谅，油然之心生，则人之笑啼情状，物之尖斜偃侧，自然布列于心中，不觉见之于笔下。"[26] 按照郭熙这种解释，对画家来说，重要的是"养心"，如同庄子所说的"心斋"，忘掉各种功名利禄，实现"现象学还原"，以"真我"面对"真物"，才能画出好画。[27]

"解衣般礴"于是成了画家作画时的理想状态的代名词，而且几乎与"气韵生动"一样，被用来形容中国画所能达到的至高境界。这种作画状态，要求画家乘兴而为，天机自张。例如元代夏文彦在《图绘宝鉴》评论王洽，说他"能泼墨成画，性嗜酒，多放遨于江湖间。每欲作图，必沉酣之后解衣盘礴。先以墨泼幛上，因其形似，或为山

26 卢辅圣主编：《中国书画全书》第一卷，上海：上海书画出版社，2009年，500页。

27 参见本书第7章"真我与真物"。详细讨论参见 Peng Feng, "True Self and True Thing: A New Reading and Reinterpretation of Wang Lü's 'Preface to the Second Version of the Mount Hua Paintings," *Philosophy East and West*, Vol. 73, No. 1 (2023), pp. 126-145。

石，或为林泉，自然天成，不见墨污之迹。盖能脱去笔墨畦町，自成一种意度"[28]。

当然，这种自由挥洒并非没有控制。就像明代唐志契在《绘事微言》中评论宋元人画时，说他们"愈玩愈佳。岂今人遂不及宋元哉？正以宋元人虽解衣盘礴，任意挥洒为之，然下笔一笔不苟"[29]。达到"解衣般礴"境界的画家，有点像西方美学中所说的替艺术定规则的天才，像中国美学中所说的"无法而有法"，像孔子所说的"从心所欲不逾矩"。

对庄子的文字做这样的解释，自然有它的道理。不过，这种毫无争议的解释，也有可能掩盖了这段文字蕴涵的其他意思，而就我们对绘画的理解来说，这些寓意有可能更为重要。

让我们回到文本。我们面临的首要问题是：宋元君究竟要画什么图？历代论画学者几乎没有人意识到这是一个问题。绝大部分论画学者都没有指出宋元君要画的是什么

28 卢辅圣主编：《中国书画全书》第三卷，上海：上海书画出版社，2009年，427页。

29 卢辅圣主编：《中国书画全书》第五卷，上海：上海书画出版社，2009年，470页。

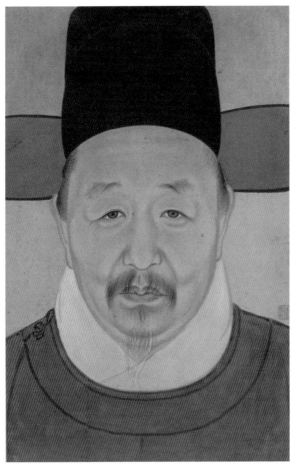

图 1

明 佚名《李日华像》，纸本设色，45.4×26.4 厘米，南京博物院藏

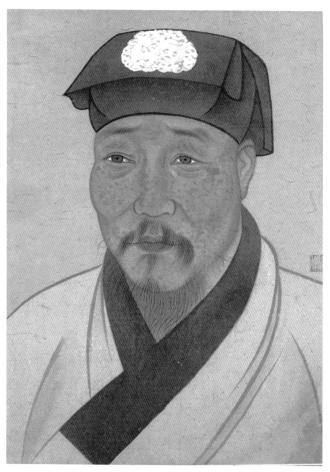

图2

明　佚名《徐渭像》

图；少数人采用成玄英的说法，认为他要画的是地图。成玄英对"宋元君将画图"的解释是："宋国之君，欲画国中山川地土图样。"（《庄子集释》）

不过，"地图说"会遇到很多困难。地图涉及许多信息，画家不可能在现场完成任务，更不可能乘兴而作，一挥而就。庄子写到一众画家现场开始作画，如果将这种作画的方式理解为现场写生，可能比理解为制作地图更为通畅。因此，我想提出"肖像说"。宋元君将画图，意思是宋元君将要画自己的肖像。于是，接下来的文字就好解通了。

一众画家接受任务后，站在那里，舐笔和墨，开始作画。从庄子的遣词造句中，我们可以感受到他对这些画家的讽刺。更有讽刺意味的是，居然还有一半画家没能挤得进来。都没有机会见到模特，却拉开架势写生了！庄子在这里极尽其挖苦之能事。

"肖像说"面临的困难是历史事实问题，也就是说，在宋元君那个时代，画家是否已经用写生的方式画肖像了？很遗憾，我们目前找不到证据来支持这里的"肖像说"。

但是，中国民间流传的人物写生技法的水准之高，确实超出我们的想象。2021年年底，在中国美术馆看到南京博物院收藏的一组明代人物肖像（图1，图2），其写实技

术令人叹为观止，完全不输给同时期欧洲肖像画大师霍尔拜因（Hans Holbein the Younger）（图3）。贡布里希在《艺术的故事》中对霍尔拜因的肖像画有这样的评论：

> 正是由于霍尔拜因的眼光敏锐，我们现在还能这样生动地看到亨利八世时期的男男女女的形象。……在霍尔拜因这些画像中丝毫没有戏剧性，丝毫不引人注目，但我们看的时间越长，似乎画像就越能揭示被画之人的内心和个性。我们完全相信霍尔拜因实际是忠实地记录了他所见到的人物，不加毁誉地把他们表现出来。……他不想突出自我去转移人们对被画者的注意力，而恰恰是因为这高明的自我克制，我们才对他加以高度赞美。[30]

我们完全可以用贡布里希称赞霍尔拜因的这些词句，来称赞晚明画家的肖像画。对于这些绘画作品的创作和保存，我们理应心怀感激，因为它们让我们看到了晚明文人

30　贡布里希：《艺术发展史》，范景中译，天津：天津人民美术出版社，2001年，209页。

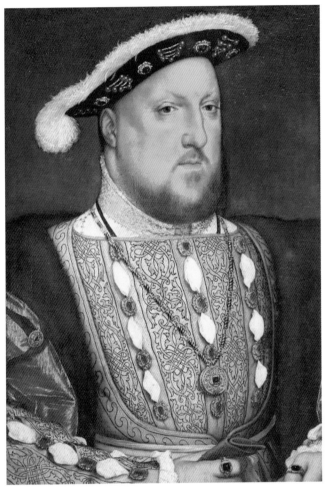

图 3

霍尔拜因《亨利八世肖像》

的真实容貌和心灵。这些肖像画都是出自无名画家之手。由此可见，当时的民间肖像画技术已经达到了很高水平。鉴于民间文化发展速度相对较慢，我们可以去大胆想象民间肖像绘画成熟的时间上限。

晚明无名画家的肖像画所达到的高度，让我怀疑画家除了面对模特写生之外，还有别的方法，因为这些作品仿佛将人物的灵魂给画了出来。

苏轼在评论陈怀立的人物肖像时写道："传神与相一道。欲得其人之天，法当于众中阴察其举止。今乃使具衣冠坐，注视一物。彼敛容自持，岂复见其天乎？"[31] 由此可见，让模特摆好姿势，画家面对模特现场作画，在苏轼所处时代已经流行。只不过苏轼和陈怀立这种有更高追求的画家，不满足于现场对着模特写生。因为一旦让模特知道画家在画他，模特就会"敛容自持"，装出一副姿态，从而不能呈现他的自然样态。因此，苏轼主张画家要暗地观察模特的举止，这样才能抓住模特的真实相貌。这就像相面一样，人只有在不经意间，才能由相貌泄露自己的天机。显然，"于众中阴察其举止"，比"使具衣冠坐，注视一物"

31　卢辅圣主编：《中国书画全书》第一卷，637—638 页。

要更高级。这就意味着，画家画肖像时，让模特"具衣冠坐"已经流行了很长时间。不然，苏轼等人不会认识到这种写生方式的局限。

晚明画家是否也对模特采用了"阴察其举止"的方法，我们不得而知。但是，就这些画像对于人物内心世界的揭示来说，它们肯定不是简单写生能够完成的。画家对于所画对象的言行举止、性格外貌、生活阅历乃至内心世界一定了如指掌。如果他们采用了苏轼所说的那种观察方式，也没有什么可以奇怪的。

朱景玄在《唐朝名画录》中就记载了一个评定韩幹和周昉人物肖像优劣的故事。两位画家都给侍郎赵纵画了肖像，都很逼真，众人难分伯仲。最后还是赵夫人做出了区分。赵夫人一眼就看出他画的是赵纵，而且当郭令公问赵夫人哪幅画最像的时候，赵夫人回答说："两画皆似，后画（周昉所作）尤佳。……前画（韩幹所作）者空得赵郎状貌，后画者兼移其神气，得赵郎情性笑言之姿。"[32] 由此断定周昉胜过韩幹。

魏晋南北朝时期，用写生的方法画肖像的画家不在少

32　卢辅圣主编：《中国书画全书》第一卷，164 页。

数。据《历代名画记》记载，王羲之就有《临镜自写真图》，[33]可以看作王羲之面对镜子作的自画像。还记载梁元帝长子萧方等是肖像画高手，说他"尤擅写真，坐上宾客随意点染即成数人，问童儿皆识之"。[34]南朝时期姚最写的《续画品》中，写到谢赫擅长人物写生："写貌人物，不俟对看。所须一览，便工操笔。点刷研精，意在切似。目想毫发，皆无遗失。丽服靓妆，随时变改。直眉曲鬓，与世事新。别体细微，多自赫始。遂使委巷逐末，皆类效颦。"[35] "不俟对看"，说的是谢赫画人物肖像不用盯着人物看，就像苏轼所说的那些肖像画家那样，让模特摆好姿势，对着模特写生。不过，"不俟对看"的言外之意是，与谢赫同时代的肖像画家，大多"有赖对看"。谢赫有着超强的形象记忆能力，只需看一眼，就能记住并画出人物容貌，因此，称赞他说"所须一览，便工操笔"。

的确，在摄影和图像复制技术发明之前，人类对形象有更强的记忆能力。即使到了 18 世纪，仍然有证据表明，人类有这种超强的形象记忆能力。例如，法国沙龙批评家

33　卢辅圣主编：《中国书画全书》第一卷，139 页。

34　同上书，147 页。

35　同上书，4 页。

狄德罗，就能够在很短的时间里记住沙龙展览中的作品，并对它们做出详细而准确的描述。对此，狄德罗很有自信。在《一七六五年沙龙随笔》开篇给他的朋友格里姆的信中，狄德罗这样写道："人们只要有点想象力和鉴赏力，就能够通过我的描述在空间展开这些画面，将被描绘的各项物体安置得大致像我们在画面上看到的一样。"[36] 狄德罗的这种说法是否言过其实呢？观众真的可以凭借他的描述在想象中将一幅没有见过的画呈现出来吗？而且在想象中画出来的画面跟真实的画面真的可以相差无几吗？狄德罗的这种说法在今天听上去有些难以置信，不过他的某些描述的确足够细致。例如，他在《一七六一年沙龙随笔》中对格勒兹的油画《定亲姑娘》（图4）的描述就不遗纤毫，[37] 体现了狄德罗超乎寻常的观察能力、记忆能力和语言转译能力，我们真有可能根据狄德罗的描述将画面再现出来。

摄影和图像复制技术的发明，会让人类的形象记忆能力退化。就像文字的发明，会让人类的语言记忆能力退化一样。在《斐德若篇》中，柏拉图借苏格拉底之口讲了

36 狄德罗：《狄德罗美学论文选》，张冠尧等译，北京：人民文学出版社，1984年，456—457页。译文稍有改动。

37 狄德罗：《狄德罗美学论文选》，435—439页。

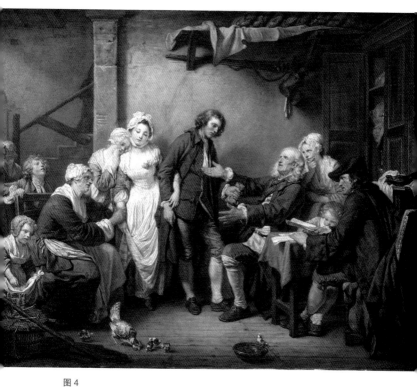

图 4

格勒兹《定亲姑娘》

个这样的故事：埃及古神图提搞了许多发明，并建议法老塔穆斯把他的发明推广到全埃及。塔穆斯接见了图提，让他把各种发明带来，并讲解它们的用处，然后再发表自己的评论。据说关于每一项发明，塔穆斯都说了许多或褒或贬的话。不过，在说到文字时，塔穆斯却只有贬斥没有褒扬。图提说："大王，这件发明可以使埃及人受更多的教育，有更好的记忆力，它是医治教育和记忆力的良药！"法老回答说："多才多艺的图提，能发明一种技术的是一个人，能权衡应用那种技术利弊的是另一个人。现在你是文字的父亲，由于笃爱儿子的缘故，把文字的功用恰恰给说反了！你这个发明结果会使学会文字的人们善忘，因为他们就不再努力记忆了。他们就信任书文，只凭外在的符号再认，并非凭内在的脑力回忆。所以你所发明的这剂药，只能医再认，不能医记忆。至于教育，你所拿给你的学生们的东西只是真实界的形似，而不是真实界的本身。因为文字的帮助，他们可无须教练就可以吞下许多知识，好像无所不知，而实际上却一无所知。还不仅如此，他们会讨人厌，因为自以为聪明而实在是不聪明。"[38]

38 柏拉图：《文艺对话集》，朱光潜译，北京：人民文学出版社，1963年，168—169页。

我相信古人的形象记忆能力一定比今人强很多，我们对他们能够画出逼真的肖像不必大惊小怪。据说西汉宫廷画师毛延寿就有超强的肖像绘画能力，皇帝都通过他画的肖像来召见宫女。据《历代名画记》记载：

> 时元帝后宫既多，使图其状，每披图召见。诸宫人竞赂画工钱帛，独王嫱貌丽，意不苟求，工人遂为丑状。及匈奴求汉美女，上按图召昭君，行，帝见昭君貌第一，甚悔之，而籍已定，乃穷其事，画工皆弃市，籍其家资，皆巨万。毛延寿画人，老少美恶皆得其真。[39]

毛延寿等宫廷画师贪图贿赂，将丑者画美。王昭君天生丽质，不愿意贿赂画师，被画得很丑，以致皇帝将昭君赐予匈奴。最后送昭君走时皇帝见到真人，惊叹其美貌无双。但事已至此，无法挽回，毛延寿等宫廷画师因欺君之罪被杀。

毛延寿所处时代，离《庄子》的成书不远。由此可见，

39　卢辅圣主编：《中国书画全书》第一卷，137 页。

元君让画师画肖像，未必不可采信。遗憾的是，因为年代久远，历史上提到的肖像画大多已经散佚，缺乏图像资料来证明文献的可信程度。不过，我们从一些出土图像资料，可以看出当时画工的人物写真能力。1973年长沙子弹库楚墓出土一幅战国帛画，被称之为《御龙图》（图5）。我们可以肯定画面上画了一个人，而且还是一位中年男子。从人物栩栩如生的面部表情来看，我们相信他是真实存在的，不是画家编造的。我们相信他就是墓主人。要画出这样的人物形象，完全靠画工的编造是不太可能的。我们可以设想画工可能见过这位墓主人，把他的形象记在脑子里，就像谢赫那样，"所须一览，便工操笔"。这位墓主人离宋元君的时代并不算远了。

我们费了一番周折确定宋元君要画的是自己的肖像，现在来解释那位最后领取任务的画家的举动。

历代论画学者都看重他"解衣般礴"，但没有人追问他为什么不像其他画家那样站在那里作画。"因之舍"，成玄英解释为"直入就舍"（《庄子集释》），但并没有说明是去哪里，也没有说明"舍"在哪里。从成玄英的解释来看，"舍"很有可能就在宋元君所在的"堂"的旁边，是"堂"附属部分，因此林语堂将它译为"直接进入内室"（went

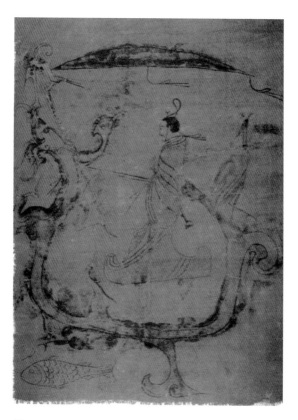

图5

《御龙图》

straight inside）。[40] 也有人将"舍"理解为这位画家自己的住所，例如华兹生就将"因之舍"译为"直接走到他自己的住处"（went straight to his own quarters）。[41] 无论是哪种理解，这位画家都已经离开了宋元君所在的地方。众画家都在现场作画，这位画家转身就走了，这个举动引起了宋元君的好奇，于是差人去看个究竟。差人发现这位画家"解衣般礴臝"（脱下上衣，裸身箕踞）。差人将所见禀报宋元君，元君感叹"这才是真正的画师"。成玄英解释说，"元君见其神彩，可谓真画者也"（《庄子集释》）。从现代汉语的角度来看，这种解释有不太准确的地方，因为元君并没有亲眼见到这位画师"解衣般礴臝"，只是听人说他"解衣般礴臝"，元君与这位画师不在同一个空间之中。

"解衣般礴臝"固然重要，但是，画者与被画者不在同一个空间中才是关键。我曾听讲齐白石画虾的故事：齐白石在家里养了一盆虾，没事就去观察，对于虾的形态可谓烂熟于胸中。但是，他画虾的时候一定不能看虾，一看见虾就画不好。萨本介的解释是：中国画强调笔墨，作画时

40　Lin Yutang, *The Chinese Theory of Art* (New York: G. P. Putnam's Sons, 1967), p. 22.

41　Burton Watson, *The Complete Works of Zhuangzi* (New York: Columbia University Press, 2013), p. 172.

必须心无旁骛，专注于笔墨，一旦为所画对象的形象牵引和羁绊，画家就不能专注于笔墨，就画不出好画来。

我不是画家，无法理解笔墨的精妙之处。但是，古代文献中有不少关于"形与神""形与意""形与理"之间的关系的讨论。例如，《淮南子》中就有不少关于"形神关系"的论述："画西施之面，美而不可说；规孟贲之目，大而不可畏；君形者亡焉"（《淮南子·说山训》）。"使但吹竽，使工厌窍，虽中节而不可听，无其君形者也"（《淮南子·说林训》）。这里的"君形者"就是"神"。在"形神关系"中，"神"为主，"形"为次。画家把握所画对象的"形"，靠的是观察；把握所画对象的"神"，靠的是理解。因此，绘画不只是"眼"（观察）与"手"（笔墨）的问题，在"眼"与"手"之间，还有"心"的理解这个环节。正是在这种意义上，中国画家强调作画之前必须"成竹于胸中"，形成"胸中之竹"或者"胸中丘壑"。这些说法，都是强调对所画对象的"神""意""理"的把握。

鉴于对所画对象的"神""意""理"的把握，靠的不是对"形"的观察，而是对所画对象的理解、领会、感通，因此从"形"的拘缚中解放出来，成为把握对象的"神""意""理"的前提条件。或许宋元君正是在这种意义

上，称赞最后进来的那位大大咧咧的画师为"真画者"，因为他的作画程序表明：他不像那些"受揖而立，舐笔和墨"的画师那样，只专注于"形"的描绘，而是将主要精力投入对"神"的把握和对"笔墨"的专注。

列女不恨

"《小列女》，面如恨，刻削为容仪，不尽生气。"这是传为顾恺之画论中的一句话，不知多少人读过，也不知道自己读了多少遍，都是不求甚解，想来真是惭愧。

不知道是谁最初做了这样的句读，我读的是俞剑华校点的文本。按照俞剑华的解释，"列女"指的是诸女子，是常见的绘画题材。"小"不是指年纪小或者身材小，而是指画幅的小。俞剑华还猜想，该画可能出自蔡邕之手，由于当时绘画技巧尚不成熟，作品存在一些缺点。[42]

就像俞剑华所说的那样，"小"指的是画幅的"小"，而非诸女子年龄的"小"。《历代名画记》中记载不少画家

42　俞剑华：《中国画论选读》，南京：江苏美术出版社，2007年，12—14页。

画过《列女图》，除了《小列女》之外，还有《大列女》。例如，提到荀勖就"有《大列女图》《小列女图》"[43]。这里的"大小"都宜理解为画幅的"大小"，而不宜理解为诸女子年龄的"大小"。

但是，后面的断句和解释似乎经不起推敲。如果画的是众女子，难道她们每个人都被画得面带怨恨？据俞剑华的考证，在《佩文斋书画谱》收录的文本中，"恨"被改作"银"；《王氏画苑》中作"策"。俞剑华认为，"银"较"恨"为佳，因为"恨"尚有感情，有生气，"银"则毫无感情和生气了。[44]对众女子要有多大的仇恨，才会把她们画得比"怨恨"还要恶劣的"毫无生气"？！

对于画面上的人物的解读，尤其是涉及内心情感与价值判断等带有一定主观色彩的内容，除了依据观看者的视觉经验外，还需要了解作画者的创作意图。《小列女》的作者已不可考，传为蔡邕所画也不足为凭，我们无法借助有关作者的蛛丝马迹去考证创作意图。但是，"列女图"作为一种绘画类型，它的功能定位是非常明确的，那就是教人

43　卢辅圣主编：《中国书画全书》第一卷，上海：上海书画出版社，2009年，139页。

44　俞剑华：《中国画论选读》，13页。

弃恶从善。"列女图"既有图像，也有文字，多半是对传为刘向所作的《列女传》的图解。《列女传》记载古代著名女子的事迹，分为母仪、贤明、仁智、贞顺、节义、辩通、孽嬖七个科目，共计110位。前面六个科目收录的女子都是道德楷模，只有最后的"孽嬖传"收录的女子才是恶贯满盈。这些女子有名有姓，有言有行，属于人物传记之列。依据这种文本创作的绘画，相当于历史人物画。顾恺之本人就依据《列女传》创作过绘画，其中图解"仁智传"的《列女仁智图》流传至今。从现存的《列女仁智图》来看（图1），我们从画面上的女子的脸上既看不出"恨"，也看不出"银"。从《列女传》的文本中，除了孽嬖传之外，我们也读不出"恨"和"银"。那么，《小列女》"面如恨"或者"面如银"究竟从何说起？

先说"恨"。《列女传》中的众女子多数都不应有恨。那些聪明贤惠的道德楷模就不用说了，她们既不恨人，也不遭人恨，而且容貌和言行一样堂堂正正。"贞顺传"和"节义传"中收录的有些女子很有个性，比较倔强，但也不是怨天尤人那种类型。即使是"孽嬖传"收录的那些恶贯满盈的女子，尽管恨人也遭人恨，但这种"恨"也不一定体现在她们的外貌上。我们的情感反应有时候是不对称的。

后素

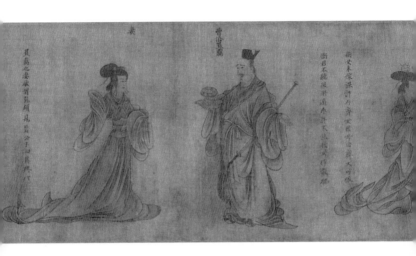

图1

（传）顾恺之《列女仁智图》

一个邪恶的人，在别人那里引起的可能不是邪恶，而是憎恨；一个痛苦的人，在别人那里引起的可能不是痛苦，而是同情。同时，我们的情感反应还会受到表象的欺骗。一个表演恶行的演员会激发我们的憎恨，但他可能并不邪恶，而是心地善良；一个表演痛苦的演员会博得我们的同情，但他可能并不痛苦，而是满心欢喜。从《列女传》中的描述来看，归入"孽嬖传"中的女子尽管心狠手辣，荒淫无度，大多数却美如天仙，惹人爱慕。例如，说夏桀的末喜"美于色，薄于德，乱孽无道"；说陈女夏姬"其状美好无匹"；说齐东郭姜"美而有色"；说赵灵吴女"甚有色焉，王爱幸之，不能离"；说赵悼倡后"既寡，悼襄王以其美而取之"。这些女子都有美的外表，从绘画是对人物外表的描绘来说，她们应该被描述得美丽可爱才对。不过，由于这些女子徒有美的外表，没有美的心灵和言行，将她们的内在丑恶表达出来也是画家的应尽之职。尽管中国哲学讲究关联主义，追求万有相通，但是表里不一的仍然大有人在。我对画家如何表现这种表里不一的人物很感兴趣，遗憾的是在中国传统人物画中，很少见到有对这种复杂情感的成功刻画。

顾恺之留下了《列女仁智图》，他是否将《列女传》中

的人物全部画了出来，今天已不得而知。如果他将一百多位女子悉数画出，那就真是一项巨大工程。尤其是如何描绘表里不一的孽嬖女子，真让人颇费猜想。我们今天见不到《列女孽嬖图》，有可能是它的道德教化功能不强而失传，也有可能是顾恺之没画它。既然列女图文的主要功能是道德教化，恶贯满盈的人还是少碰为好。尽管我们的情感反应可能是不对称的，对图写的恶人的反应不是作恶，而是憎恨作恶，从这种意义上来说，图写恶人多少可以起到某种警戒作用，就像曹植所说的那样，"存乎鉴戒者图画也"。但是，人也有根深蒂固的模仿天性，如果图写恶人引起人们去模仿作恶，那就完全背离了道德教化的初衷。因此，还是图写好人比较保险。好人会让人崇敬，模仿好人会让人善良。正因为如此，后来有关列女的图文，多半不提孽嬖女子。例如，汪道昆在编纂《列女传》时，就删除了"孽嬖传"，同时增加了许多新的道德楷模。仇英在为汪版《列女传》作画时（图2），自然就不用画孽嬖女子，一个绘画中的难题就这样被回避了，想要目睹古人是如何表达情感复杂的人物形象的愿望，就这样落空了。

　　即使经过一千多年的发展，绘画技法已经有了很大的发展，仇英又是一位人物画高手，我还是怀疑他能否将女

图2

仇英绘制《列女传》版画

子内心的怨恨成功地表达出来。从人类绘画历史来看，对人物内心情感的成功表达，差不多也是 17 世纪之后的事情。意大利文艺复兴的确诞生了绘画巨匠，但他们都没能真正成功地表达人物的情感，或许情感表达并不是他们要着力解决的难题。我们说伦勃朗是个伟大的画家，一个重要原因就在于他触及了微妙的情感。他对自我的反复描绘和剖析，终于让隐藏的情感跃然画上。尤其是他后期的自画像，将一个曾经风光而如今沧桑的老人的睿智与无奈表达得淋漓尽致，让人触目惊心（图 3）。我相信差不多两千年前的蔡邕还不具备这种绘画能力，顾恺之本人也不具备这种能力，否则他就不会在裴楷的脸上画三根毛来表现他有鉴识，也不会为了表达谢鲲的个性而将他安排在山岩之中。这种特殊的安排，实际上并不高明，它说明顾恺之想要表达人物内在情感与个性但又无能为力，只好借助外在手段来烘托和暗示。

如果列女本身就不恨，而且当时的画家也无法表达列女的恨，我们怎么能够从《小列女》中看出众女子面带恨容呢？"《小列女》面如恨"，这种说法是难以成立的。

将"恨"改为"银"真的就能让文本意思通畅了吗？我认为它不仅没有让文本变好，反而变得更糟了。从《列

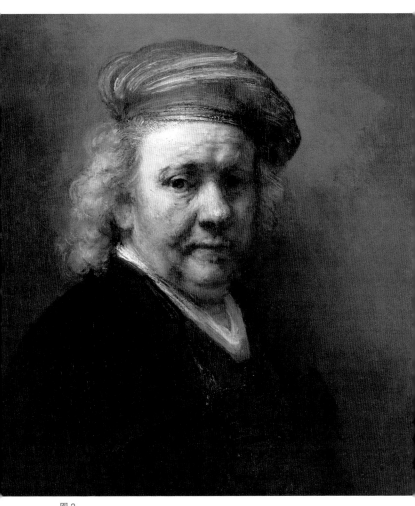

图 3

伦勃朗《自画像》

女传》的文本来看，一百多位女子大多历经了大风大浪，做出了丰功伟绩，她们集美貌与才华于一身，只是孽嬖传中的女子没有把它们用在正道而已。这些女子不是毫无生气，而是生气勃勃。画《小列女》的画家为什么要把她们表现得毫无生气？而且，"如银"与"毫无生气"之间并没有必然的联系，它们之间最多是一种曲折的隐喻关系。如果说银子因为它的白色给人一种毫无生气的感觉，这种白色结合它的贵重也会给人纯洁、高贵、俊美的感觉。如此一来，"如银"在文本中究竟是什么意思也就很难确定了。我们再设想一下，如果说当时的画是画在素绢上，素绢给人银色的感觉，那么这也不只是《小列女》的特征，而是所有绢画的特征。更何况我们不知道《小列女》是水墨白描，还是工笔重彩。如果是工笔重彩，人物面部一定会是重点渲染的对象而不会给人"如银"的感觉。总之，将"恨"改为"银"，并没有打消我们的疑虑，相反还制造了不必要的困难。

无论是"面如恨"还是"面如银"，都无法解通，这是否意味着文本出了差错？在怀疑文本出错之前，我们来看看现有的文本是否可以解释得通。事实上，只要改变句读，现有的文本是可以读通的。我们不妨试试这样的读

法："《小列女》，面如。恨刻削为容仪，不尽生气。"面如"即"如面"的意思，也就是好像面对真人一般。在同一篇文字中，顾恺之还评论了其他画作，谈到《汉本纪》时，说它"超豁高雄，览之若面也"。这里的"览之若面"，就相当于"面如"，意思是画中人物形象逼真，有见画如见人的效果。

尽管古人写实技术可能不如今人高超，但在观画时产生"面如"或者"览之若面"的经验也不是没有可能。郑岩在讨论东汉山东金乡朱鲔石室画像时提到一则轶事：清人黄易发现其中一个人物很像他的朋友武亿（图4）。黄易临摹了这个人的形象（图5）。武亿死后，他儿子为他结集，就用了黄易画的这幅画做作者像。黄易见石室壁画如见武亿，属于撞脸。武亿之子见黄易的画如见其父，属于正常的"面如"，因为黄易的画既是临摹壁画，也是为武亿造像。

尽管画家们推崇"妙在似与不似之间"，但是绘画要忠实描摹对象的形象还是硬道理，就像陆机所说的那样，"存形莫善于画"。在顾恺之那个时代，人们推崇将人物形象画得逼真，也有画家的确能够在画面上制造出以假乱真的效果。当时盛传的曹不兴落墨为蝇的故事，从侧面证明时人对逼真的推崇。一千年后，意大利出现了类似的传说，

后素

图 4

朱鲔石室画像

图 5

黄易临摹创作的武亿像

乔托玩了个恶作剧，在他的老师奇马布埃的作品上画了一只苍蝇，骗得老师伸手去驱赶。不过，这时中国绘画已经由写实走向了写意。中西绘画不同的发展轨迹，由此可见一斑。

《小列女》中的众女子，个个画得形象逼真，比个个画得面带仇恨或者面色惨白，似乎更近情理。在顾恺之的这段文字中，《小列女》放在篇首，从某种意义上说明顾恺之重视《小列女》。紧接着《小列女》之后，顾恺之评价了《周本纪》，说它"重叠、弥纶、有骨法，然人形不如《小列女》"。由此可见，《小列女》的人物形象确实画得好。由此，接下来的一句"插置丈夫支体"的流行解读也值得商榷。这句话通常被解读为将女子画成了男子身姿。如果真的将女子画成了男子身体，形象画得好就无从谈起。鉴于列女图中也画有男子，或许可以将它解读为在构图上形成了女子形象与男子形象的交错，因而显得不那么自然。即使《小列女》的女子形象完美无缺，也不能说它就无可挑剔了。从绘画艺术上来讲，仅有形象逼真是不够的，还要有更高的追求，那就是生动、传神。尤其是经历了魏晋时期的人物品藻，人们更推崇人物的内在气质。因此，顾恺之接着指出《小列女》的缺点："恨刻削为容仪，不尽生

气"。这句话的意思不难理解，大意是画得太拘谨，抠得太细致，以致逼真有余，生气不足，让人遗憾。"不尽生气"，还不是没有生气，而是没有充分表现生气。在接下来评论《壮士》一画的时候，顾恺之也用"恨"来表达他的遗憾，说它"有奔腾大势，恨不尽激扬之态"。顾恺之对绘画的评论，大多有褒有贬。篇首评论《小列女》，而且还指出其他作品不如它，说明《小列女》是优秀画作，至少有它某些优点。如果一开始就贬低它"面如恨"或者"面如银"，也不符合一褒一贬的套路。

对"生气"的追求，也是中国绘画走出"形似"的一步。在顾恺之之后，谢赫将"气韵生动"确立为绘画的最高要求，将中国绘画导向了一条与众不同的发展轨迹。如果说世界范围内人们对绘画的朴素理解是"形似"的话，对"气韵生动"的追求让中国绘画变得不再朴素。从"形似"的角度来看，《小列女》已经非常优秀了，只是从"生气"的角度来看，它还有所欠缺。从顾恺之的评论来看，似乎越在"形似"上用力，就越不能得到"生气"，因此有"恨刻削为容仪，不尽生气"的说法。"形似"与"生气"之间的矛盾，有点像《道德经》中所说的"为学"与"为道"的矛盾：一个强调专注精进，一个强调看向别处。这里的别处，指

的是对"形似"的超越。"生气"或者"生动"既来源于对绘画对象的观察，更来源于对绘画语言的锤炼，乃至来源于画家的整体修养。就中国画来说，就是笔墨和蕴含在笔墨中的人格修养。谢赫在"气韵生动"之后接着讲"骨法用笔"，目的是让画家到笔墨中去求"生动"，而不是去捕捉对象的"运动"。"运动"是物理现象，尚在"形"的范围。"生动"是精神现象，进入"神"的领域。从绘画史上来看，对"气韵生动"的追求，是一种很高的觉悟和很大的进步。当弗莱强调绘画中的书法线条的审美价值时[45]，他的想法与谢赫的"气韵生动"和"骨法用笔"有些接近，不过这已经是 20 世纪的事情了。

之所以有"面如恨"或者"面如银"之说，或许还有一个原因，就是将"列女"等同于"烈女"，受到"烈女"的误导。俞剑华就受了这种误导，在将"列女"解读为"诸妇女"之后，又指出"列与烈通，谓刚劲而有节操"。刚劲而有节操的女子，表现得面带怨恨或者铁面无私似乎是可以成立的。

45 弗莱对书法线条的审美价值的论述，见弗莱：《弗莱艺术批评文选》，沈语冰译，南京：江苏美术出版社，2010 年，209—222 页。

说来也奇怪，自从做了"面如恨"的句读之后，的确出现了不少面带仇恨的女子画像。例如，元明清时期都有绘制的稷山青龙寺壁画中就有一段《往古贤妇烈女众》（图6），其中中间那位仗剑袒胸的女子，其面容就给人充满仇恨的感觉。据李凇介绍，明清时期的水陆画中有"烈女众"的题材，画家们能画出一些让人感到凶狠的女子形象（图7）。李凇认为，这种女子形象的塑造，可能受到佛教造像的影响。佛教造像中的护法、罗汉、武士等形象，多半比较夸张和凶恶，在它们的基础上提炼出充满仇恨的女性形象似乎不太困难。

不过，我想指出的是，《烈女众》之类的图像或许受到"面如恨"的影响。从现有的资料来看，很难确定从什么时候开始有了"《小列女》，面如恨"的句读。但是，从几个抄写错误可以判断哪个时候已经有这样的句读。据毕斐考证，收录顾恺之画论的《历代名画记》的最早版本为明嘉靖间刻本，文本作"恨"。明万历庚寅年重刊《王氏画苑》将"恨"改为"策"，尽管"策"的含义不易确定，但"面如策"总比"策刻削为容仪"好解，这表明刊刻《王氏画苑》的作者，已经开始不在"面如"后面断句。清代《佩文斋书画谱》将"恨"改为"银"，显然也只能读作"面如银"，

图6

稷山青龙寺壁画《往古贤妇烈女众》

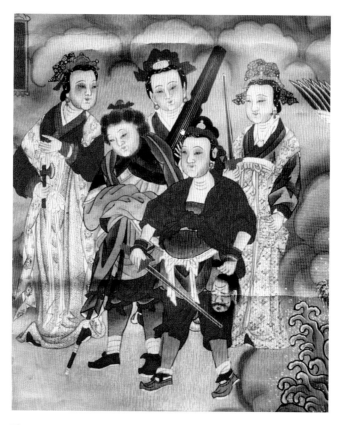

图 7

康熙三十年水陆画《烈女众》

不能读作"银刻削为容仪"。[46] 由此可见，或许在明清时期已经流行"面如恨"的句读，而在此时期出现大量面带仇恨的女性形象的水陆画，就不能算是偶然的巧合了。

46 关于《历代名画记》的版本和相关研究，参见毕斐：《〈历代名画记〉论稿》，杭州：中国美术学院出版社，2008 年。

5

近看与远观

当代绘画哲学的源头可以追溯到贡布里希（E. H. Gombrich）。1956 年贡布里希在华盛顿美国国家美术馆做了"梅隆美术系列讲座"（A. W. Mellon Lectures in the Fine Arts），讲座题目是"艺术与错觉"，讲稿于 1960 年出版。贡布里希在讲座中详细阐述了我们对绘画的视觉经验是如何发生的，其中讲到两种不同的视觉经验：一种是近看，看见绘画的色块和笔触；一种是远观，看见绘画的形象。

绘画能够给人两种不同的视觉经验并不是贡布里希的发现，在他之前就有人察觉到这种现象。例如，弗莱（Roger Fry）就发现绘画的形式（近看）与内容（远观）是可以区分开来的，而且近看和远观是不相兼容

的。[47] 不过，弗莱的目的不是解释对绘画的视觉经验，而是辩护对绘画形式的观看的正当性和优先性，因此形式与内容的不相兼容性也就没有得到特别的强调，而且他承认在某些作品中它们是可以相融或者说化合的。[48] 正因如此，弗莱尽管有类似的思想，但与我们这里要讨论的两种"看"的关系不大。

为了强化两种观看的不相兼容，贡布里希采用了维特根斯坦在《哲学研究》(*Philosophical Investigations*) 中用鸭兔图（图 1）来讲述的"看作"(seeing-as)："我们既能把这幅图看作兔子，又能看作鸭子。发现这两种解读并不困难。要说明从一种解释切换到另一种解释时究竟发生了什么就不那么容易了。……的确，我们能够越来越快地从一种解读切换到另一种解读；我们看见鸭子时也会'记得'兔子，但是我们对自己观察得越仔细就越会发现不能同时

47　Roger Fry, *Transformations: Critical and Speculative Essays on Art* (London: Chatto and Windus, 1927), p. 23.

48　Roger Fry, *A Roger Fry Reader*, ed. Christopher Reed (Chicago: The University of Chicago Press, 1996), pp. 387–88.

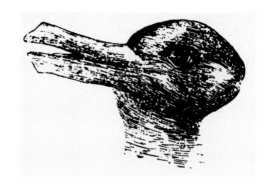

图 1

鸭兔图

经验到非此即彼的两种解读。"[49]

　　接着，贡布里希用克拉克（Kenneth Clark）关于他观看委拉斯凯兹（Diego Velázquez）的《宫娥》的奇特经验（图 2，图 3），将观看鸭兔图的经验与观看绘画的经验对接起来。克拉克说："他想观察在他退后过程中画面上的笔触和色块自身转变为一个变容的现实景象时究竟发生了什么。但是，无论他怎样进进退退地尝试，都不能同时看见两个景象，因此他始终无法得到究竟是如何发生的问题的答

49　E.H. Combrich, *Art & Illusion: A Study in the Psychology of Pictorial Representation* (London: Phaidon, 2002), pp. 4-5. 贡布里希在注释中提到了维特根斯坦和他的《哲学研究》，见 E.H. Combrich, *Art & Illusion*, p. 335。

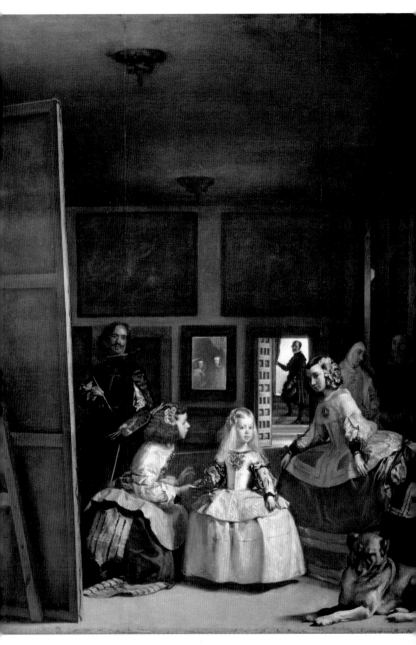

图 2

委拉斯凯兹《宫娥》

5. 近看与远观

图 3

《宫娥》局部

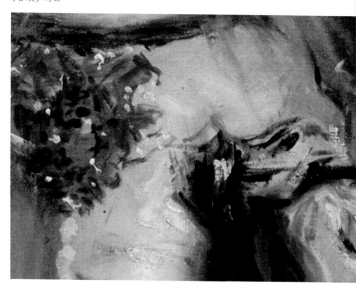

案。"[50] 贡布里希说的两种景象，一种是笔触和色块，一种是现实图像。我们可以采用沃尔海姆（Richard Wollheim）的说法，将前者简称为"绘画媒介"，将后者简称为"绘画对象"。于是，鸭兔图中非此即彼的兔子和鸭子，就变成了绘画中非此即彼的媒介和对象，在我们的观看经验中它们都是不能同时被看到的。至于绘画为什么会给我们这种神奇的经验，贡布里希并没有给出明确的答案。

沃尔海姆最初也接受贡布里希的"看作"说，不过他很快就发现情况并非如此：我们对绘画的经验不是"看作"，而是"看出"（seeing-in）。[51] 换句话说，我们不是将绘画要么看作媒介，要么看作对象，而是从媒介中看出对象。显然，对绘画的这种经验是从鸭兔图经验中体会到的"看作"无法解释的。尽管贡布里希强调我们事实上并没有把鸭兔图看作真的兔子或鸭子，但是他并没有阐明在画面上看见的兔子或鸭子与看见真的兔子或鸭子之间存在的不

50　E. H. Gombrich, *Art & Illusion: A Study in the Psychology of Pictorial Representation*, p. 5.

51　也有学者将"seeing-as"译为"看似"，将"seeing-in"译为"看进"。见沃尔海姆：《艺术及其对象》，刘悦笛译，北京大学出版社，2012年；殷曼楟：《论沃尔海姆"看进"观的视觉注意双重性》，载《南京社会科学》2014年第7期，116—121页。

同，他甚至没有意识到这里的不同有多么重要。同时，在画面上看见的笔触和色块根本就不是"看作"，而就是"看见"。我们不是把笔触看作笔触，把色块看作色块，而就是看见笔触和看见色块。因此，无论是对绘画对象的经验还是对绘画媒介的经验，都不符合贡布里希所说的"看作"。如果采用沃尔海姆的"看出"理论，将我们对绘画的经验理解为从媒介里看出对象，就既能解释从画面上看见对象与面对面看见对象的不同，又能解释对媒介的经验是"看见"而不是"看作"。画面上的对象是从媒介里浮现出来的，真实的对象则不是。沃尔海姆说："适合于再现的观看允许同时关注到被再现者和再现，同时关注到对象和媒介，因此例示的是看出（seeing-in），而不是看作（seeing-as）……"[52]

由于是同时关注到绘画的对象和媒介，因此恰当的绘画观看即"看出"中存在"双重性"（twofoldness）。在贡布里希所说的"看作"中，由于是将绘画要么看作对象，要么看作媒介，换句话说，看作对象时看不见媒介，看见媒介时看不见对象，每次观看都只看见绘画的一个方面，

52 Richard Wollheim, *Art and Its Object*, second edition (Cambridge: Cambridge University Press, 1980), p. 142.

因此不存在"双重性"。沃尔海姆明确指出，如果按照贡布里希的"看作"理论，"在对再现性图像的观看中，我不可能有这种双重感知"。[53]

"双重性"只有在"看出"中才会存在，而且只发生在针对再现性图像的视觉经验中，在面对面看见真实事物中没有"双重性"，因此"看出"和"双重性"成为我们理解再现性图像的视觉经验的关键。尽管沃尔海姆没有将再现性图像等同于绘画，但是绘画是人类有意制作的再现性图像。我们从墙上的一块污渍中可以"看出"一个小男孩，但是墙上的污渍不是我们为了"看出"小男孩而有意制作的，因此不是典型的"看出"和"双重性"案例。[54] 沃尔海姆的"看出"和"双重性"理论针对的是绘画，他力图揭示我们对绘画的视觉经验究竟是怎么回事。

但是，沃尔海姆并没有清楚地说明"看出"的发生机制。我曾借助波兰尼（Michael Polanyi）的身心关系理论，

53　Richard Wollheim, *Art and Its Object*, p 143.

54　沃尔海姆承认，他给出的从自然现象中看出某种东西的例子可能有误导性，如在墙上的污渍中看出一个小男孩，在上霜的玻璃上看出一个舞者，在高耸的云朵中看出一个躯干或者一个伟大的瓦格纳式的指挥。见 Richard Wollheim, *Painting as an Art* (London: Thames and Hudson, 1987), p. 62。

希望对此做出清晰的说明。

波兰尼的核心观点是：对于绘画的双重感知是由源自心灵的集中意识和源自身体的辅助意识或者附带意识共同构成的。我们在集中意识到画面上的对象时，还附带意识到它的媒介，也就是画布和笔触，从而阐明了对绘画的双重感知经验的发生机制。我们是从画布的平面上和笔触中"看出"对象的，这与我们面对面看见对象不同。我们在绘画中"看着"对象时，还附带看着画布和笔触，我们面对面看见对象时就没有这种附带意识。[55]

这种解释与贡布里希和克拉克的观察并不冲突。贡布里希和克拉克观察到，我们不能同时看见形象和笔触，这里的同时"看见"指的是波兰尼所说的"集中意识"。的确，观察者不能同时集中意识到形象和笔触，但这并不妨碍观察者可以同时"集中意识"到形象而"附带意识"到笔触。鉴于"集中意识"是由心灵做出的，"附带意识"是由身体做出的，同时集中意识到形象和附带意识到笔触，就隐含着身心之间的相互配合。正因为如此，画家制作出具有

55　详细阐述，见彭锋：《之间与之外——兼论绘画的类型与写意绘画的特征》，载《南京大学学报》2021 年第 5 期，125—135 页。

双重性的绘画，目的就是为了训练观看者的身心之间的合作。我还借助"恐高"和"晕船"两种病理现象，说明身心不能合作时有可能出现的问题：晕船与恐高从症状上来看在许多方面具有相似性，例如都会感觉到天旋地转，头晕恶心。但是，晕船的发生机制却与恐高有些不同。晕船的人时刻意识到这个世界是稳定的，但随着身体的摇晃，意识也就开始觉得摇晃了。恐高是意识到摇晃从而引起身体的摇晃，晕船是身体的摇晃从而引发意识到摇晃。如果身心之间能够自由切换或者默识协作，那么身体的摇晃就不会引发意识到摇晃，意识到摇晃也就不会引发身体的摇晃，从而可以避免晕船和恐高的发生。

由此，我提出了一个假说，艺术就是训练我们身心的和谐合作，避免我们精神上的恐高和晕船。好的艺术作品总是具有某种"之间"或者"双重"的特征，总是能够对矛盾因素进行妥善的处置。矛盾的双方一方作用于心灵，一方作用于身体，二者之间的相安无事就能够训练身心之间的和谐合作。在这种意义上可以说，艺术的目的，就在于维持集中意识与附带意识之间的和谐合作，进而维持身心之间的动态平衡。对艺术的审美欣赏实际上是一种身心协调训练，这种训练有助于我们摆脱各种习惯和定式的束

缚，更加灵活机动地对面前的事物做出反应，避免在精神
生活中出现 "恐高"和 "晕船"的现象。[56]

这种"近看"和"远观"不相兼容的现象，在中国画
中也有；而且，对于这种现象的寓意，中国画论中的解释
更加具体，能够深化我们对绘画的理解。

沈括《梦溪笔谈》中有这样的记载：

> 江南中主时，有北苑使董源善画，尤工秋岚远
> 景，多写江南真山，不为奇峭之笔。其后建业僧巨然
> 祖述源法，皆臻妙理。大体源及巨然画笔，皆宜远
> 观。其用笔甚草草，近视之，几不类物象；远观则景
> 物粲然，幽情远思，如睹异境。如源画《落照图》，近
> 视无功；远观村落杳然深远，悉是晚景，远峰之顶，
> 宛有反照之色，此妙处也。[57]

根据沈括的记载，董源和巨然的画就像委拉斯凯兹的

56 详细阐述，见彭锋：《从身心关系看"虚构的悖论"》，载《云南大学学报》
2011 年第 4 期，83—89 页。

57 沈括：《梦溪笔谈》，杨靖、李昆仑编，兰州：敦煌文艺出版社，2015 年，
87 页。

图4

董源《夏景山口待渡图》

《宫娥》一样，能够给人两种完全不同的视觉经验：近视，用笔甚草草，几不类物象；远观，则景物粲然，如睹异境。从董源和巨然留存下来的画作中，仍然可以看到这种效果（图4，图5）。显然，在同一幅画中制造两种不同的视觉经验，是董源和巨然的自觉追求，沈括也没有把它视为他们的缺陷，例如将草草用笔视为技艺不精或者用功不专的表现，而是认为是绘画的"妙处"。

对于董源和巨然绘画中的"妙处"，我们也可以用波兰尼的身心关系理论来加以解释。但是，我们今天非常看重的身心关系理论，对于古代中国人来说可能并不重要，因为古代中国人从来就没有明确的身心二元论。换句话说，古代中国人一直主张身心相关论，因此完全没有必要借助

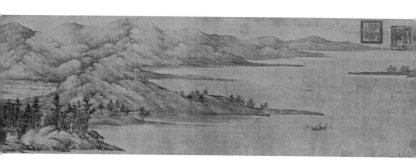

图5

《夏景山口待渡图》
局部

绘画的这种双重效果来训练身心之间的和谐合作。

由于董源和巨然被后来画家视为南宗绘画的代表，强调自然天趣，与文人画关系密切，因此可以说他们"用笔甚草草"是为了显示文人画的特征，重在表达意趣，而非描摹形象。就像明代何良俊在他的《四友斋画论》中记载的一则倪瓒自题其画竹中所写的那样：

> 以中每爱余画竹。余之竹聊以写胸中逸气耳，岂复较其似与非、叶之繁与疏、枝之斜与直哉？或涂抹久之，他人视以为麻为芦，仆亦不能强辩为竹，真没奈览者何！但不知以中视为何物耳？[58]

"以中"即倪瓒好友张以中，倪瓒还为他写了好几首诗，如《倪云林先生诗集》卷五中就收录一首《题溪山雪霁图赠张以中》：

> 水影山容黯淡，云林细筱萧疏。

58　卢辅圣主编：《中国书画全书》第四卷，上海：上海书画出版社，2009年，780 页。

谁见重居寺里，雪晴沙际吟馀。

《清閟阁遗稿》卷二中收录倪瓒一首《赠张以中》：

吾友张以中，少年如老翁。
因过脩竹里，邀我碧岩东。
琥珀松醪釅，玻璃茗碗红。
子端今已矣，千载事同风。

由此可见，倪瓒与张以中关系非同一般。倪瓒送给张
以中那幅竹子，今天已不可见。但是，清代画论中还有记
载，如高士奇在《江村销夏录》[59]、杨翰在《归石轩画谈》[60]
中都提到这幅作品。尽管我们没有读到张以中对这幅竹子
的评价，但就他与倪瓒的关系来说，我们相信张以中不仅
会将它视为竹，而且能够从中看到倪瓒所表达的胸中逸
气。物以类聚，人以群分，倪瓒这段题画表达的，是他与
好友张以中对绘画的共同看法。这一点从倪瓒流传下来的

59　卢辅圣主编：《中国书画全书》第十一卷，上海：上海书画出版社，2009年，
　　261页。
60　同上书，256页。

《竹枝图》（图6）也可以得到验证。

尽管董源和巨然的"用笔甚草草"与倪瓒的"逸笔草草"属于同一类型，他们都是不求形似而求意趣，但是五代时期的董巨与元代的倪瓒还是有所不同。就像沈括所说的那样，董巨的目的不是"聊以写胸中逸气"，而是"景物粲然"。换句话说，董巨用草草笔法，目的是创造出一个与现实全然不同的世界，让观众看见作品时有"如睹异境"的感觉。

如何理解这里的"异境"呢？塚本麿充2021年8月题为"佛影、罔两、山水图：中国佛教的自然观照和其在东亚的图像表现"的讲座，为我们从"佛影"的角度来理解"异境"提供了启示。此外，王邦维关于佛影窟与《佛影铭》的考证，[61] 刘方关于佛影与中国视觉美学的关系的探讨，[62] 对于我们理解"影"与"形""象""观看""冥想"等之间的关系，也有所佐证。

宗教对于图像的态度比较矛盾：既有偶像崇拜，也有偶像禁忌；既希望神能显形，又希望神能隐身。"佛影"就

61 王邦维：《佛影窟与〈佛影铭〉》，载《文史知识》2016年第2期，122—127页。

62 刘方：《佛影观想与境界澄明：慧远美学对于传统中国视觉美学的新探索》，载《中国美学》2018年第1辑，201—219页。

图 6

倪瓒《竹枝图》

较好地解决了这个问题。

《大唐西域记》记载了玄奘去佛影窟朝拜并亲眼见到佛影的故事。根据玄奘的讲述，他经历沿途的艰险和虔诚祷告之后，终于"见如来影皎然在壁"。[63] 由此可见，"佛影"不同于"佛形"或者"佛像"，或者说不同于佛的绘画和雕塑。佛的绘画和雕塑，是佛的形象依附具体的物质媒介上，因而总是可见的。但"佛影"不同，它不依附于具体的物质媒介，因此不总是可见的。即使是"佛影"显现的时候，跟玄奘同去的六人也只有五人见到，还有一人没有见到。由此可见，"佛影"的显现不仅跟时间与空间有关，而且跟观看者的主观条件也有关系。"佛影"是以暂时的显现去验证佛的永恒存在，充分显示了"佛"的神秘性："佛影"不显现的时候就是"无"，"佛影"显现的时候就是"佛"，就是"佛"的在场，而不是"佛"的再现。

"佛影"与董巨绘画中制造出来的"异境"有某些类似。首先，"异境"和"佛影"都不是一种确定的物质性的存在，它们的显现都依赖某种主观条件。就"佛影"来说，

63　关于玄奘参拜佛影窟的考证和解释，见王邦维：《佛影窟与〈佛影铭〉》，载《文史知识》2016 年第 2 期，122—127 页。

它的显现依赖于参拜者的虔诚和悟性。就"异境"来说，它的显现依赖于观看者保持的距离和对相关绘画语言的熟悉。其次，"异境"和"佛影"一样，都是当下生成的存在，它们都不是对已有存在的再现，不是对"佛"或者"山水"再现，而就是"佛"或者"山水"的呈现。就董巨的山水画来说，它们不是对任何现存的山水的再现，而是在观画者的意识中幻化生成的"山水"。从这种意义上来说，董巨的山水"异境"既是他们创造的，也是观者创造的。

6

东西与左右

赵孟頫的《鹊华秋色图》（图 1）是一幅以实景为题材的山水作品，这在中国山水画的历史上比较少见。对于那些以胸中丘壑为题材或者搜尽奇峰打草稿的画作，我们只能从审美上去评价优劣；而对于这种以实景为题材的山水，我们还可以从认知上去判断对错。

《鹊华秋色图》中就有一处错误，而且最初是由乾隆皇帝发现的。

乾隆之所以能够发现这处错误，源于他的实地考察。

乾隆喜欢书画，将赵孟頫的《鹊华秋色图》"珍为秘宝"，而且经常观摩赏玩，"每一展览，辄神为向往"。[64]

64　《鹊华秋色图》题跋参见李铸晋释文，见 Chu-Tsing Li, "The Autumn Colors on the Ch'iao and Hua Mountains: A Landscape by Chao Meng-Fu," *Artibus Asiae. Supplementum*, Vol. 21 (1965), pp. 89-103。

图1

现存《鹊华秋色图》全图

戊辰（1748 年）二月，乾隆拜祭孔府和泰山后，驻跸济南。或许是因为例行公事，或许是为了登高远眺，他登上济南城楼。乾隆在城楼上偶然往东北方向一望，看到两座似曾相识的山峦。经过询问地方官员，得知一座为华不注山（简称华山），一座为鹊山，于是想起藏在宫里的《鹊华秋色图》。为了印证画中景色，乾隆派人从宫中取来赵孟頫的原作。真景与画境两相证合，乾隆发现"风景无殊，而一时目舒意惬，较之曩者卧游，奚啻倍蓰"。由此可见，尽管乾隆酷爱书画，但他也承认在画中卧游不如在景中真游，文人的胸中丘壑毕竟不如帝王的大好河山。乾隆承认，在真实江山中获得的快乐，要远远大于在绘画中"卧游"所获得的快乐。我们非常推崇宗炳的"卧游"，但从宗炳的文字来看，"卧游"也是不得已的事。年纪大了，身体不好了，没有办法"真游"，就只好把山水画在墙上，代之以"卧游"。明代陈继儒《书画史》中有这样的记载："宗炳字少文……好山水，爱远游，西陟荆巫，南登衡岳，因而结宇衡山，怀尚平之志。以疾还江陵，叹曰：'噫！老病俱至，名山恐难遍游，惟当澄怀观道，卧以游之。'凡所游履，皆图之于壁，坐卧向

之。"[65] 这让我想起柏拉图贬低诗人的话：一个人"如果对于所摹仿的事物有真知识，他就不愿摹仿它们，宁愿制造它们，留下许多丰功伟绩，供后世人纪念。他会宁愿做诗人所歌颂的英雄，不愿做歌颂英雄的诗人"[66]。

乾隆在沉醉于"图与景会""两相比拟"时，却在赵孟頫的题记中发现了错误。赵孟頫在题记中写到"其东则鹊山也"，然而乾隆发现鹊山在华山之西，两座山的方向刚好记反了。对于赵孟頫题记中的这个错误，乾隆疑为"一时笔误"。不过，乾隆对于这个发现颇为自得。他在已经满满当当的画面上见缝插针，先后题写诗文九处（图2），其中四处强调东华西鹊。戊辰清明写了一处题记，清明后三日又写了另一处题记，期间还题了四处诗。己巳（1749年）腊月，又题了一首长诗，两处题记。在看到实景之前，尽管乾隆曾经多次欣赏该画，但没有在上面留下任何墨宝，在将该画选入《石渠宝笈》时，也没有做题记，就像他自己说的那样，"吴兴此卷，先已编入石渠宝笈，其时因未历

65　卢辅圣主编：《中国书画全书》第十卷，上海：上海书画出版社，2009年，403页。

66　柏拉图：《文艺对话集》，朱光潜译，见《朱光潜全集》第12卷，合肥：安徽教育出版社，1991年，65页。

后素

图2（104-107页图片）

乾隆在《鹊华秋色图》上的九处题跋

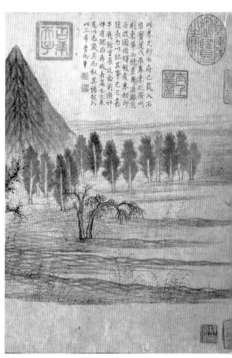

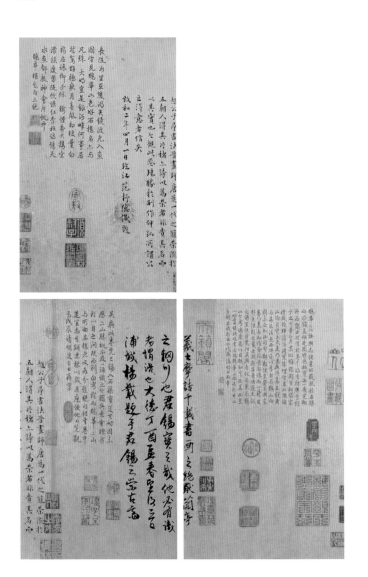

弁陽老人公謹父周之孫子祐

鶴華秋色圖詩

其好古君子乎

正統十一年丙寅六月望翰林錢溥謹題

二山胜概，不及一语识之"。看了实景之后，乾隆居然题了九处，而且时间跨度接近两年，原因之一或许就是他十分看重自己的发现。这种发现得益于天赐良机！借用乾隆自己的话来说，就是"天假之缘，岂偶然哉"！这里的"天假之缘"主要指的是让他有机会将画与景对照起来看，同时也不排除指的是赵孟頫的"一时笔误"给了他发现错误的机会。

但是，赵孟頫真的画错了吗？根据乾隆的现场考察，赵孟頫并没有画错。在题记中，乾隆不仅写到实景与画境"风景无殊"，也就是说二者的景象看上去没有什么不同，而且还特别指出"树姿石态皆相符"。由此可见，无论在大的气象和小的细节方面，乾隆都没有发现赵孟頫的画有什么错误。事实上，这是非常不容易的。实景与画境之间不仅在大小尺寸上不同，而且还有三维空间与二维平面之间的区别。同一个对象，在三维空间里与在二维平面上给人的感觉非常不同。在二维平面上的对象，通常不会随着观察者的视角变化而变化，但是三维空间中的对象就不同了，视角变化会引起非常不同的视觉经验。据说英国画家康斯特布尔每次画完风景之后，都会请人去他作画的现场看他画得像不像。他还主张绘画应该像在实验室里进行的

科学研究一样，要经得起经验的检验。但是，我们今天要是将他的绘画与实际景观对照起来看，还是会觉得它们没有那么相似（图3）。当然，随着时间的推移，实际景观本身也在发生变化，今天看见的景观跟康斯特布尔当时看见的景观有可能已经不同了。不过，我们可以忽略这一点，至少在大的方位上实际景观不会有什么变化。

康斯特布尔这种推崇科学精神且对景写生的画家，都不容易做到画面逼真，要说赵孟頫完全凭借记忆就能画出逼真的画作，就更加令人难以置信了。赵孟頫作画时人在湖州，居然能够做到"树姿石态皆相符"，不能不说是一个奇迹！乾隆在画境与实景之间作对照时，距离创作该画已长达四个半世纪之久，实际景观本身的变化应该不小。或许古人对相似性的要求没有今人的要求那么高，尤其是有了影像技术之后，今人对于绘画的逼真性的要求就更高了。从技术上来讲，赵孟頫凭借记忆画出逼真的山水是不太可能的。从乾隆的题记中可以看出，赵孟頫的画的逼真程度比较有限。如果赵孟頫的绘画非常逼真，对它时常赏玩的乾隆就应该一眼认出鹊华二山。但事实上并非如此，他是在经过询问地方官员才知道自己看见的是鹊华二山。不过，逼真程度不高与方位错误是两回事。如果出现了大

图 3

康斯特布尔 1821 年画的《干草车》与其所画地点在 2010 年的照片

的方位错误，乾隆应该很容易识别出来，不可能还说画境与实景"风景无殊"。从乾隆的题记中可以看到，他是由南朝北看见这两座山的。如果采取由南朝北的视角，看见的对象的方位应该是左西右东。赵孟頫《鹊华秋色图》中，位于西边的鹊山在左，东边的华山在右，完全符合由南朝北看这两座山的视觉经验。尽管经历了四个半世纪之久，济南城位于鹊华二山之南这一点始终没变（图4）。赵孟頫关于鹊华二山的记忆，应该是他从南往北观看二山的视觉经验累积而成，这与乾隆实地观察时获得的视觉经验没有不同。

赵孟頫的错误不在他的画，而在他的题记。在画面中央，赵孟頫写下了他作这幅画的缘由，明确说到鹊山在东。现在的问题是，赵孟頫为什么会在题记中写错方位？对于这个问题最简单的回答，就是乾隆所说的"一时笔误"。这个回答也许接近实情，但有些无趣。也有研究者以此为据，证明《鹊华秋色图》是伪作。[67] 尽管这种看法颇为有趣，但仍需审慎辨析。如果真的是有人作假，恐怕不

67　参见丁義元：《〈鹊华秋色图〉卷再再考》，载《文物》1998年第6期，77—85页。

图 4

华不注山（上）与鹊山（下），盛珂 2019 年摄于济南

会露出如此容易辨认的马脚来。如果按照乾隆的说法，这是赵孟頫的笔误，我们或许还可以追问：赵孟頫为什么会发生这种笔误？

导致赵孟頫发生笔误的原因，可能与我们习惯用左右来分东西有关。赵孟頫记忆中的鹊华二山，是由南往北观看的视觉经验累积而成。这种保留在记忆中的视觉经验如同照片一样，不会随着主体所处方位的变化而变化。从南往北看，东边的华山在右，西边的鹊山在左。从北往南看，东边的华山在左，西边的鹊山在右。但是，保留在记忆中的视觉经验不会有这种方位变化，无论赵孟頫实际所处的方位如何，他记忆中的鹊华二山总是右华左鹊。设想赵孟頫在湖州作画时所处的方位是坐北朝南，而他记忆中的鹊华秋色是坐南朝北的视觉经验。坐北朝南时是左东右西，坐南朝北时是左西右东。诱导赵孟頫犯下"一时笔误"的诱因，可能是误将实际方位当作记忆中的景观的方位，由此原本居右在东的华山就变成了居右在西，居左在西的鹊山就变成了居左在东了。

根据左右来定东西的习惯可能比想象的还要顽固，面南背北、左东右西，这种方位概念在古代中国人心目中根深蒂固，即使赵孟頫在湖州作画时所处的方位不是坐北朝

南，他也可能根据习惯将左边视为东，将右边视为西。但是，比根据左右定东西的习惯更加顽固的，是我们的视觉经验。这与视觉的生物学基础有关。根据进化论美学的看法，视觉只有进化，没有历史。人类的视觉能力在几十万年前甚至上百万年前就完成了进化，尽管人类文明在最近几千年里发生了天翻地覆的变化，特别是视觉文化领域中的变化尤其巨大，但是人类的视觉能力本身始终没变。换句话说，视觉在完成进化之后，没有展现出像绘画那样的发展变化的历史。丹托（Arthur Danto）机智地指出，正因为视觉没变，才能感受到绘画的变化。如果视觉随着绘画的变化而变化，我们也就感受不到绘画的变化。[68] 由此可见，视觉经验是非常顽固的，文化习惯无法渗透其中。正因为如此，不同文化传统中的人可以拥有同样的视觉经验。尽管不同文化和不同时代的人对看见的东西的意义解读不同，但是他们看见的东西本身没有什么两样。差别体现在理解上，而不是在感知上。总之，根据左右定东西的文化习惯，不能改变视觉经验中的方位。赵孟頫很难将

68　Arthur Danto, "Seeing and Showing," *The Journal of Aesthetics and Art Criticism*, Vol. 59, No. 1 (2001), pp. 1-9.

他记忆中的鹊华二山的方位调换，他很难将他亲眼看见的右（东）华左（西）鹊根据文化习惯调换成左（东）华右（西）鹊。文化习惯与生物法则在此产生了龃龉。赵孟頫在作画时依据的是视觉的生物法则，他在题画时依据的是方位的文化习惯。

左东右西，不仅是我国源远流长的文化习惯，而且蕴含了丰富而复杂的文化寓意。《易传·说卦》有"圣人南面而听天下"之说，南面为君、北面为臣的观念在中国文化中根深蒂固。赵孟頫出身宋朝宗室，仕元后遭人诟病。他给好友周密画的这幅《鹊华秋色图》恰好是由南往北看的景色，这很有可能会落下北面称臣的口实。或许是为了避免遭人非议，或许是为了宣示南面为君的姿态，赵孟頫有意识标明居左的鹊山在东，居右的华山在西，让人确信他描绘的是南面的景观。如果真是这样的话，赵孟頫的这个错误就不是"一时笔误"，而是用心良苦。

真我与真物

元末明初的画家王履，因《华山图》而著名。《华山图》是一本册页，又名《华山图册》，其中有画 40 帧，加上诗文共 66 帧。王履去世后不久，《华山图》便流散了。但是，历经五百多年之后，《华山图》还能满血复全，现分别收藏于故宫博物院和上海博物馆，这不能不说是个奇迹。

《华山图》是中国绘画史上少有的大规模的对景写生，王履用绘画和诗文记录了自己登华山的见闻感受。他为该图册写的《华山图序》，具有极高的理论价值，成了中国美学的经典文献。我是 20 世纪 80 年代中期从叶朗的《中国美学史大纲》中读到这个序的前半部分，[69] 20 世纪 90 年

69 关于王履《华山图序》的分析，见叶朗：《中国美学史大纲》，上海：上海人民出版社，1985 年，322—325 页。

代跟随叶老师编注《中国历代美学文库》时，读到了这个序的全部，此后又反复读了多遍，越发感觉到王履思想深邃。序中讲到绘画"意"和"形"的辩证关系尤其精彩，绘画既要状形，又要达意，如何来解决"形"与"意"之间的矛盾呢？王履采取的方式是，将矛盾的双方安置在不同的时间阶段，令它们互不相见，于是就避免了冲突。具体来说，就是先通过观察来解决"形"的问题，再通过酝酿来解决"意"的问题，最后借助机缘巧合或者刹那顿悟将二者统一起来。这篇小小的序言，从思想深度和清晰度上来讲，超出许多长篇大论，值得深入研究。

一次偶然读到《王履〈华山图〉画集》，发现王履亲手书写的《华山图序》，才知道它本名《重为华山图序》（简称手书本，图1）。在序中，王履提到他"麾旧而重图之"，由此可知他画了两遍华山图：第一遍是对景写生，解决了"形"的问题，但没有解决"意"的问题，也即"意犹未满"。第二遍是反复存想酝酿之后，因"闻鼓吹过门"的激发而顿悟所得。鉴于王履画了两遍《华山图》，第一遍已被他自己毁掉，对于第二遍绘就的《华山图》，用《重为华山图序》这个题目作序，似乎更加合适。

我喜欢书法，碰到好的作品就会心追手摹。王履书法

图 1　王履《重为华山图序》手迹

清秀，读起来真是一种美的享受。当我读到"苟非华山之我余余其我邪"的时候，我都不敢相信自己的眼睛，因为我明确记得这句话是"苟非识华山之形，我其能图邪？"这两句之间的差别是如此之大，完全超出了笔误的范围。由于习惯了美学史上通行的版本，我开始怀疑王履手迹的真实性。王履手迹中的这个句子我怎么也读不通，尤其是第二个"余"字是用一小点来代替的，就更容易引起其他的猜想。用小点来代表与前面重复的字，本来是汉语书写的常识，由于这个句子怎么也无法读通，就不由得作其他的猜想。

从电子版《四库全书》检索到《重为华山图序》的几个版本，发现在最早的《赵氏铁网珊瑚》（简称铁网珊瑚本）中，那个小点还真是代表"余"字。薛永年在介绍王履绘画的小册子《王履》中，将这个句子读作"苟非华山之我余，余其我邪？"[70] 现在的问题是：究竟是谁改了王履的原文？中国美学史的著述中为什么都采用改过的文本？

我在俞剑华的《中国画论类编》中找到了源头。该书收入王履的《华山图序》和《画楷叙》，把它们放在《畸翁

70　薛永年：《王履》，上海：上海人民出版社，1983年，41页。遗憾的是，薛先生将"大而高焉。嵩。小而高焉。岑。……"错断为"大而高焉。嵩，小而高焉。岑，……"后面接着错了一串。

画叙》的大标题下。《中国历代美学文库》明代卷上册收录该序时，注明"据《畸翁画叙》本，亦参照《艺苑掇英》第二期影印以校"。[71] 我怎么也没有找到《畸翁画叙》的版本（简称畸翁本），我猜想它有可能是俞剑华给王履的两篇文章安的名字，王履号畸叟，于是就有了《畸翁画叙》，其实并没有什么《畸翁画叙》版本。看来当初编注王履文献的同事偷懒了，用了《中国画论类编》的文字做底本，并没有找更可靠的版本，也没有像他标注的那样，根据《艺苑掇英》刊出的图片做了校改，尽管叶老师反复强调不能用《中国画论类编》的文字做底本，而且至少要找到两个版本做参校。

俞剑华没有注明他所依据的版本，但是从所录文字来看，或许他采用的是《御定佩文斋书画谱》（简称佩文斋本）。《佩文斋》本又依据了铁网珊瑚本。据《四库提要》，《铁网珊瑚》旧题朱存理撰，经考证认定是"赵琦美得无名氏残稿所编"，因而命名为《赵氏铁网珊瑚》。无论残稿是否为朱存理所编，其成书都应该早于赵琦美的再次编撰，

71　叶朗总主编：《中国历代美学文库》明代卷上，北京：高等教育出版社，2003年，24页。

时间大约在明朝中期。《铁网珊瑚》是目前见到的《重为华山图序》的最早版本。同时，与佩文斋本差不多同时代的卞永誉编撰的《式古堂书画汇考》（简称式古堂本），所录文字与铁网珊瑚本大同小异。再加上手书本与铁网珊瑚本和式古堂本基本一致，由此可以证明佩文斋本改动了铁网珊瑚本中的文字。经过四个版本的互校，发现它们有十余处不同。[72]

校勘的结果显示，手写本、铁网珊瑚本、式古堂本基本相似，佩文本与畸翁本基本相似。由此可见，导致《重为华山图序》文字变化的关键在于佩文本。从这些变化来看，佩文本是有意改动了铁网珊瑚本的文字。究其原因，可能是佩文本的编校者为了文本更加通畅易懂。其他的改动对于文意并没有太大的影响，但是将"苟非华山之我余余其我邪"改为"苟非识华山之形我其能图邪"，就有可能让读者错过王履的一个重要思想。

"苟非华山之我余余其我邪"这个句子真的读不通吗？按照薛永年的断句，这句话读作"苟非华山之我余，余其我邪？"难道这句话不可以读成"如果不是华山使我成为我，

72　参见彭锋：《重读〈重为华山图序〉》，载《南京艺术学院学报（美术与设计）》2018年第2期，1—3页。

我会是我吗?"为此我请教了古汉语专家杨荣祥。杨教授表示完全可以这么理解。他从专业的角度告诉我,尽管这种用法不太常见,但并不是没有这种用法,《庄子》中就有诸如此类的用法。杨教授还表示,原来的文字比改过的文字境界高多了!我不是研究古汉语的专家,不能深究这里的词语的用法,何况汉语特别灵活,不容易总结出规律来。对我来说,只要能将意思说得通顺就行。就像孟子告诫我们的那样,在解说《诗》的时候,要做到"不以文害辞,不以辞害志。以意逆志,是为得之"(《孟子·万章上》)。

事实上,除了阐明"形"与"意"的辩证关系之外,《重为华山图序》还有一个重要内容,那就是阐明"我"与"宗"、"常"与"变"之间的辩证关系。王履依据自己对自然的切身感受,对时人推崇的家数发起了挑战:

　　斯时也,但知法在华山,竟不悟平日之所谓家数者何在。夫家数因人而立名。既因于人,吾独非人乎?夫宪章乎既往之迹,谓之宗。宗也者,从也。其一于从而止乎?可从,从,从也;可违,违,亦从也。违果为从乎?时当违,理可违,吾斯违矣。吾虽违,理其违哉?时当从,理可从,吾斯从矣。从其在

吾乎？亦理是从而已焉耳。谓吾有宗欤？不局局于专门之固守；谓吾无宗欤？又不大远于前人之轨辙。然则余也，其盖处夫宗与不宗之间乎？[73]

　　在这段文字中，王履对"从"做了独特的理解："违"（违背）也是"从"（顺从）。在王履看来，理当违则违，理当从则从，这才是真的"从"。因此，"从"是从我，但更是从理，从自然。王履反对一味为了违而违，为了从而从，而不管理是否当违，是否当从。这种态度，让王履一方面不局限于家法，另一方面又不远离家法。由此，王履认为他是"处夫宗与不宗之间"。这里所谓的"宗与不宗之间"，一方面指介乎宗与不宗之间，也就是说既不完全背离家法，也不完全固守家法，而是部分违背家法，部分遵循家法；另一方面指该违背家法时就违背家法，该遵循家法时就遵循家法。违背家法时可以彻底违背，遵循家法时可以完全遵循。王履的文本中这两方面的意思都有，尽管它们有所不同。总之，宗与不宗之间，表明的是没有一成不变的规

73　卢辅圣主编：《中国书画全书》第四卷，上海：上海书画出版社，2009年，665页。

则与方法。究竟是宗还是不宗，得根据实际情况来做判断。

王履为什么要采取宗与不宗的态度呢？为什么不采取一种方法一以贯之呢？原因在于他对自然有自己独特的理解。在王履心目中，自然没有规律，只有个案。他以山为例，做了如下的阐发：

> 且夫山之为山也，不一其状。大而高焉，嵩；小而高焉，岑；狭而高焉，峦；卑而大焉，扈；锐而高焉，峤；小而众焉，峀；形如堂焉，密；两相向焉，欸；陬隅高焉，岊；上大下小焉，巘；边焉，崖；崖之高焉，岩；上秀焉，峰；此皆常之常焉者也。不纯乎嵩，不纯乎岑，不纯乎峦，不纯乎扈，不纯乎峤，不纯乎峀，不纯乎密，不纯乎欸，不纯乎岊，不纯乎巘，不纯乎崖，不纯乎岩，不纯乎峰，此皆常之变焉者也。至于非嵩、非岑、非峦、非扈、非峤、非峀、非密、非欸、非岊、非巘、非崖、非岩、非峰，一不可以名命，此岂非变之变焉者乎？彼既出于变之变，吾可以常之常者待之哉？故吾不得不去故而就新也。[74]

74　卢辅圣主编：《中国书画全书》第四卷，665 页。

在这段文字中，王履区分了山的三种形式：一种是"常"，一种是"变"，还有一种是"变之变"。借用黑格尔的术语来说，"常"是正题（thesis），"变"是反题（antithesis），但是"变之变"并不是它们的合题（synthesis），而是在根本上与它们全然无关。"常"与"变"尽管相对，但仍然有关，仍然可以通过相互对照来理解。但是，"变之变"与它们都不相同。"变之变"没有任何规律可言，找不到任何现成的名字来称呼它，是一种无法命名的存在，它只是兀自存在，不由分说。如果说王履的思想有点像黑格尔的辩证法的话，王履的辩证法更加激进，是一种不妥协的辩证法。它没有"合"，只有不断的"反"，直至抵达事物本身。

对于这种无法命名的存在，我们不能依据以往的任何家数、规则、概念，甚至经验来理解它，只能从当下遭遇中去领会它。为了领会这种无法命名的存在，我们必须放弃已有的家数、规则、概念，甚至经验，放弃任何现成的东西，毫无包袱地投入新的遭遇、新的体验之中。正因为如此，王履说"吾故不得不去故而就新也"。

去故而就新的我，就是"新我"。如何才能得到"新我"？与"去故而就新"的"新我"相应的是"变之变"的"新物"，因此得到"新我"的途径，就是与"新物"遭遇，

用"新物"来激发"新我"。就"新物"和"新我"都无法用现成的名字来称呼它们来说，王履这里的思想与西方现象学追求的"回到事物本身"有些相似。

现在，让我们回到"苟非华山之我余，余其我邪"这个句子上来。华山对于王履来说完全是"变之变"的"新物"，让他大开眼界。华山将王履从以往的家数中解放出来，让王履找到了"新我"，或者说回到了"真我"。从这种意义上来说，这个句子不仅句意明了，而且承上启下，开启了下面要讨论的话题。如果将它改成"苟非识华山之形，我其能图邪?"不仅文意过于浅近，而且与前面的内容重复了。

华山之所以能够让王履回到"真我"，一个重要的原因就在于，攀登华山带来的巨大的身心震撼，让王履完成了一次现象学还原。所谓现象学还原，根据约翰·科根（John Cogan）的解释，是一种经过震撼而将已有的知识和概念彻底抛弃之后的经验，这种经验让我们遭遇事物本身，也让我们作为自己本身而存在。科根说:

> 存在一种这样的经验，在这种经验中，我们有可能在不携带现有的知识和先入之见的情况下遭遇世界。在这种经验中我们的"知道"，与我们在日常生活

中所拥有的"知道"完全不同。在日常生活中，我们带着现有的理论和"知识"与世界相遇，我们的脑子在我们介入世界之前已经武装起来了。然而，在这种震撼的经验中，我们日常的"知道"与我们在震撼经验中的"知道"相比，被表明是一种苍白的认识论上的冒牌货，相较而言沦为单纯的意见而已。[75]

在日常经验中，我们充满了未经检验的先入之见，这些先入之见造成了我们洞见事物本身的遮障。经过强烈的震撼之后，这种遮障得以祛除，于是我们得以洞见事物本身，同时回归自我本身。我们读王履游华山所写的笔记，可以看到他遭遇的惊恐简直是无以言表。在《始入山至西峰记》中，王履写道：

> 抵前屋，迳忽断。岩峻削无可为迳者，即屋腹缀小木如约。当绝谷之上，凡三接始及径，镰亦横缀岩腹。余目焉迹，未及而先痿矣。遣四人前度，虑

75　John Cogan, "The Phenomenological Reduction," in *Internet Encyclopedia of Philosophy*, https://www.iep.utm.edu/phen-red.

逼吾后以振也。余趑趄握镍寸进之，闭听视，一步歇半，木呼轧鸣。东野登阁，尚称脚脚踏坠魂，吾今何称哉？因自咎以亲肢履此险，其孝安在？昌黎怵哭遗书以诀者，即此非欤？……二仆先句示所以登，余匍匐踵其后以式，大喘不自禁，因而布伏岭背，窃窥其旁，则深不见底，安知其几千仞，但松头戢戢，出没苍烟中，万峰罗拱，向背高低，斜正起伏，若翠浪汹涌相后先，秀不可状，风飒尔有声，众籁齐作，沓荡奔激，远近胥应。忆登者言，遂胆掉股栗不能动。[76]

王履游华山的大惊大恐，唤起了他的大彻大悟。是华山之行给了王履以"真我"，也让他看见了"真物"。在《宿玉女峰记》一文中，王履写道：

余学画余三十年，不过纸绢者辗转相承，指为某家数某家数，以剽其一二，以袭夫画者之名，安知纸绢之外，其神化有如此者？始悟笔墨之不足以尽其

76　卢辅圣主编：《中国书画全书》第四卷，661页。

形，丹碧之不足以尽其色。然是游也，亦非纸绢相承之故吾矣。箕踞石上，若久客还家而不能以遽出也。[77]

在文字整理完成之后，王履写道：

余自少喜画山，模拟四五家余卅年，常以不得逼真为恨。及登华山，见奇秀天出，非模拟者可模拟。于是屏去旧习，以意匠就天出则之。虽未能造微，然天出之妙，或不为诸家畦径所束。虽然，李思训果孰授歟？有病余不合家数者，则对曰：只可自怡，不堪持赠。[78]

王履关于"我"的论述，在石涛的《画语录》那里得到了回响。尽管《重为华山图序》篇幅短小，但是就思想深度和清晰度来说，它完全可以比肩《画语录》。

王履在去世之前，集中全部精力和能量完成了《华山图册》的创作和编订工作。在此之前，王履撰写过几部

77　卢辅圣主编：《中国书画全书》第四卷，664 页。

78　同上书，674 页。

医书，现在还有《医经溯洄集》存世。但是，从王履的行为来看，这些著作都没有《华山图册》重要，它几乎是王履拿自己的生命换来的。除了冒死登上华山之外，王履还克服生命临终时的病痛和虚弱来完成《华山图册》。王履写道：

> 图未满意时，欲重为之，而精神为病所夺。欲弗为之，而笔力过前远甚。二者战之胸中，久不决。弟立道谓："此古今奇事，不宜沮。"力激之。由是就卧起中，强其所不能者。稍运数笔，昏眩并至，即闭目敛神，卧以养之。少焉，复起运数笔，昏眩同之，又即卧养。如是者日数次，劳且瘁不可言。几半年幸完。呜呼，意于是乎满矣！然傅色将半，忽精神顿弊甚。欲毕焉，而掖与推举不足用。思"满城风雨近重阳"一句尚可寄人，况此乎？遂罢。[79]

在这段文字中，我们可以看到王履在病中完成《华山图册》的艰辛。由于对自己此前在华山上所做的画不满意，

79　卢辅圣主编：《中国书画全书》第四卷，665—666 页。

想重画一遍，但是因病精力不济。如果不画呢，自己现在的绘画修养有了极大的进步，不再画一遍又太可惜了。王履处在这种矛盾之中。他弟弟认为他的华山图是古今奇事，不能就这样放弃了，激励他重画。于是，王履画一会儿，昏眩一会儿，卧养一会儿，再画一会儿，再昏眩一会儿，再卧养一会儿，就这样每天反复数次，差不多半年完成了《华山图册》的重画。然后是给画着色，还要书写和整理诗文。没有极大的毅力，王履不可能完成这项"古今奇事"。

我们完全可以将王履的《华山图册》视为一次有意图的行为艺术。但是，对于王履的"行为"似乎并没有得到后人的理解。我想与《重为华山图序》中的那个关键句子被篡改有关，与那个句子的美学寓意没有被阐发出来有关。

俞剑华对于王履有一段这样的评论："惟所画《华山图》曾见真本及影印本，山石树木，并未脱马夏画法，所画华山亦无一处似真境，盖故习难除，写生不易，虽心知其意，而无写生之技巧，亦不能为山川传神也。"[80]

不知道俞剑华看到的《华山图》真本和影印本究竟包

80　俞剑华：《中国画论类编》下册，706 页。

括哪些内容，因为《华山图》很长时间都以散开的形式存在。更不知道俞剑华是否登过华山，去考察过王履所画的景色。不过，我们可以肯定地说，俞剑华断定王履"所画华山亦无一处似真境"是毫无根据的。

高居翰同样如此，在肯定王履的"吾师心，心师目，目师华山"之后，又指出王履画的山峦过于奇特，不像是真的。高居翰就他所见的王履《华山图》册页写道："留存下来的册页在绘画的主题和构图上体现了可观的多样性；如果我们将这种多样性归结为画家超乎寻常的创造力，并且指出他不遵守现存构图程式和类型形式，他肯定会回答说他只是在描绘他眼中所见的华山景致。然而，人们可能会质疑，实际的风景是否会有册页中所描绘的那种强烈凸起的奇峰，充满奇特扭曲和凹陷的岩石。"[81] 高居翰得出结论说："尽管他警告人们不要失去'真形'，但是王履实际上和他同时代的文人画家一样，完全利用了那个时代已经强化了的主体性。"[82]

对于高居翰，我们可以提出跟俞剑华一样的问题：在

81 James Cahill, *Parting at the Shore: Chinese Painting of the Early and Middle Ming Dynasty, 1368-1580* (New York: Weatherhill, 1978), p. 6.

82 James Cahill, *Parting at the Shore*, p. 7.

得出这种结论时，是否真的爬上过华山考察过王履所画的景致？如果攀登过以奇险著称的华山，他们就很有可能不会觉得王履画的山峰因为太奇特而不真实了。

　　金鑫就做了实地考察，他在华山上将王履在《华山图》中画的所有景色全部找出来了。[83] 时隔六百多年，我们发现王履画的华山依然很像（图 2）。

83　金鑫：《〈华山图册〉与目师华山》，载《齐鲁艺苑》2012 年第 2 期，78—80 页。

华山图册之《龙潭》

华山南峰东面

华山图册之《山外》

华山远景

图2

金鑫用《华山图册》中的图像与华山实景照片做的对比

后素

华山图册之《避召岩》

华山避召岩

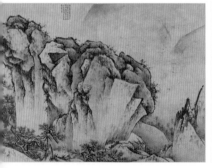

华山图册之《日月岩》

华山日月岩

是一是二图

2022 年 9 月，故宫博物院精心准备的大展"照见天地心"得以幸运开展。这次展览引起了巨大的轰动，因为展览的组织者别出心裁地将传统与当代对照起来，[84] 当然更重要的原因是故宫破天荒地首次展出了三件镇馆之宝：郭熙的《窠石平远图》、米友仁的《潇湘奇观图》和石涛的《搜尽奇峰打草稿》。

不过，在众多稀世珍藏和当代名作中，有一件作品让我沉思良久，那就是《是一是二图》（图 1-4）。

84 关于展览策划的说明，见王子林：《照亮书房的那束光——"照见天地心：中国书房的意与象展陈疏义"》，载《艺术评论》2022 年第 10 期，99—110 页。

后素

 据说故宫博物院收藏四幅《是一是二图》（图 2-4），[85]
构图大致相似。画面上画有两个乾隆：一个挂在屏风上的
乾隆肖像，一个是与乾隆肖像对视的乾隆。乾隆在每幅画
作上都题写了同一首诗："是一是二，不即不离。儒可墨
可，何虑何思。"

 乾隆让他的画师不断绘制《是一是二图》，说明他对这
种图像的独特形式和寓意情有独钟。至于它们究竟是郎世
宁、丁观鹏、金昆、姚文翰画的，还是别的画师画的，并
不重要。

 事实上，这种形式的绘画并非乾隆和他的画师们的发
明，早在北宋时期就有了这种形式的绘画。乾隆御府收藏
的一幅《人物画》册页（图 5），就被认为是《是一是二图》
模仿的原作。而且，在乾隆和清代宫廷画师模仿这页画作

85　《是一是二图》的相关考证及画作图片，见王敬雅：《与自己"同框"——
　　浅谈几幅乾隆皇帝画像》，载《紫禁城》2017 年第 7 期，118—133 页。一
　　说五幅，王中旭说："故宫博物院共收藏有《是一是二图》五幅，图中乾
　　隆以高士的形象鉴古，背后屏风上悬挂有其半身肖像。该题材图系仿自乾
　　隆御府收藏的一幅被认为是宋代佚名的《高士图》(现藏台北故宫博物院)。
　　每幅图中均有相同的乾隆御题诗，根据御题诗下的署款，可知两幅原藏于
　　长春书屋，两幅藏养心殿，一幅藏那罗延窟。"见王中旭：《乾隆御容画及
　　其空相观——丁观鹏〈扫象图〉、郎世宁〈乾隆观画图〉研究》，载《故宫
　　学刊》2017 年第 1 期，97—108 页。引文见第 108 页注释 5。

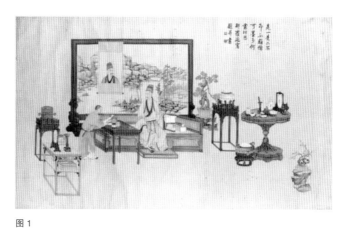

图1

《是一是二图》，款署"那罗延窟题并书"

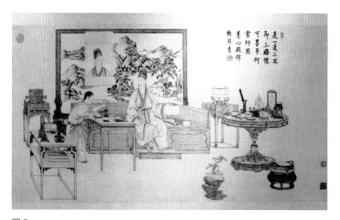

图2

《是一是二图》，款署"养心殿偶题并书"

后素

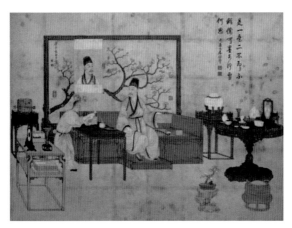

图 3

《是一是二图》，款署"长春书屋偶笔"

图 4

《是一是二图》，款署"长春书屋偶笔"

图 5

《人物画》册页，
无款

图 6

仇英摹《人物
画》

之前，明代仇英也有摹本。由此可见，宋人《人物画》册页流传较广，受到画家和绘画爱好者的喜爱。

关于这种构图的寓意，不少研究者都认为与佛教有关。例如，梁秀华认为，以宋人《人物画》为模板的这些绘画的构图，反映的是禅宗思想。"禅学又论真、空，所谓不真即空，僧肇《不真空论》曰：'非无幻化人，幻化人非真人也。'《无款人物》图的画中画构图，就是画中人对禅的思想的领悟，看空自己，看空相，幻化非真人，反观内照，来达到参禅的高度或者是标榜自己禅悟的高度。"[86]

不过，禅宗的说法有较大的弹性，我们很难将这些说法与画面建立直接联系。除了禅宗之外，我们在道家和儒家的论述中也可以发现某些说法与画面有联系。例如，李渔在评论蝴蝶花时就有"是一是二"的说法："此花巧甚。蝴蝶，花间物也，此即以蝴蝶为花。是一是二，不知周之梦为蝴蝶欤？蝴蝶之梦为周欤？非蝶非花，恰合庄周梦

86　梁秀华：《宋〈无款人物〉画意解读及明清摹本分析》，载《东方博物》2009 年第 4 期，109—116 页，引文见 110 页。

境。"[87] 如果"是一是二"跟"庄周梦蝶"有关，它就属于道家思想。甚至还有人将儒家的"事死如事生，事亡如事存"（《荀子·礼论》）解读为"是一是二"现象。如此一来，"是一是二"的说法，在儒道释三家中就都可以找到理论支持。鉴于宋人《人物画》中并没有明确的"是一是二"的说法，因此从文献中的"是一是二"去找宋人《人物画》的寓意的依据，就很有可能脱离画面的实际。

除了从佛教中去找这种图式的思想渊源之外，有不少学者将它视为"二我图"，也就是说画面上画了两个"我"。[88]不管对"二我"做怎样的解释，"二我"在画面上是确实存在的：一个是挂在屏风上的画中的"我"，一个是在屏风前保持半跏趺坐姿的"我"。从画面上看，这两个"我"完全一样。从"二我"出发去解释该画的意义，有可能比依据文献中的"是一是二"做出的解释更加接近画面的实际。

87 李渔：《闲情偶记》，见《李渔全集》第三卷，杭州：浙江古籍出版社，1991年，292页。王敬雅就提到《是一是二图》与李渔的这种说法的关系。见王敬雅：《与自己"同框"》，128页。

88 扬之水：《"二我图"与文人雅趣》，载《收藏家》2000年第7期，44—47页；《"二我图"与〈平安春信图〉》，载《紫禁城》2009年第6期，98—100页；赵琰哲：《文士、菩萨与皇帝——仿古行乐图中乾隆帝的自我表达》，载《艺术设计研究》2015年第2期，25—34页。

扬之水就将宋人《人物图》以及后来的摹本视为"二我图"。

扬之水注意到，鲁迅在《坟·论照相之类》一文中提到在 1920 年代流行的"二我图"和"求己图"："较为通行的是先将自己照下两张，服饰态度各不同，然后合照为一张，两个自己即或如宾主，或如主仆，名曰'二我图'。但设若一个自己傲然地坐着，一个自己卑劣可怜地，向了坐着的那一个自己跪着的时候，名色便又两样了：'求己图'。这类'图'晒出之后，总须题些诗，或者词如'调寄满庭芳''摸鱼儿'之类，然后在书房里挂起。"[89] 扬之水在中国文物研究所收藏的一册旧照片中，找到了"二我图"和"求己图"的照片（图 7）。扬之水将这些照片与中国绘画中的"画中画"联系起来，追溯至五代周文矩的《重屏会棋图》和元代刘贯道的《消夏图卷》，进而自然过渡到宋人《人物图》和乾隆画师的摹本。扬之水发现，以乾隆为题材的"二我图"，不仅有同时的"二我"，也有不同时的"二我"。《是一是二图》描绘的是同时的乾隆的"二我"，《平安春信图》（图 8）描绘的是不同时的乾隆的"二我"。可以有同时的"二

89　《鲁迅全集》第一卷，北京：人民文学出版社，2005 年，193 页。扬之水引用这段文字见扬之水：《"二我图"与文人雅趣》，44 页。

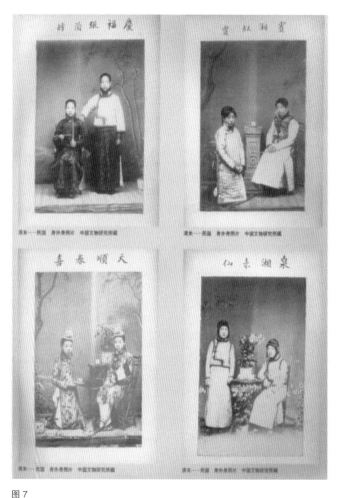

图 7

1920 年代的照片样式，中国文物研究所收藏

图 8

郎世宁《平安春信图》

我"，就可以有"不同时"的二我，这些"二我图"都具有某种超现实的意味。对于《平安春信图》中的人物的辨认，美术史家大多将其中的年长者确定为雍正，将年少者确定为乾隆。扬之水从"二我图"的角度否定了《平安春信图》的"雍正乾隆图"说，主张乾隆的"二我图"说。扬之水说："人们谈到这幅画的时候却总以为画中年长者为雍正，年少者为乾隆……，实大谬不然。《平安春信图》不仅有乾隆题诗，且加盖'古稀天子''太上皇帝之宝'等印，若画面上果然有雍正，则可谓'大逆不道'。这当然是绝对不可能的。其实题画诗已用浅近的语言说得明明白白——'写真世宁擅，缋我少年时'，即图中所绘正是乾隆本人，不过是'二我图'的画法，而将同时之'二我'拉开一段时间的距离，为这一幅属意平常的吉祥图平添一点戏剧性而已。"[90]

不过，如果将不同时的《二我图》也考虑进来，这幅画就可以算作一幅纯粹的超现实主义作品了，它给我们带来的关于绘画和图像的思考就有可能会逊色不少。

据说宋人《人物图》在民国时期出版的《天籁阁藏宋人画册》里定名为《羲之临镜自写真》，这样一来画中的人

90　扬之水：《"二我图"与〈平安春信图〉》，99—100 页。

物就是王羲之了。不过，宋人画的王羲之是否像王羲之并不重要，重要的是"临镜自写真"。在照相机发明之前，画家要画自画像只能借助镜子，因此画家的自画像就像传统照相机拍出来的底片一样是反的。宋人《人物图》中的"二我"是反的，而且人们相信图中的"二我"是在相互凝视，就像在照镜子一样，尽管从焦点透视的角度来看我们只能看到一张面孔。但是，鉴于中国画家不按照焦点透视作画，以便尽量画出更多的信息，如果学会按照中国画家作画的方式来观看这幅画，把画面上的"二我"视为在相互对视并不困难。

当然，在宋代还没有今天的玻璃镜子，隔着这么远的距离临镜自写真有点不太现实。如果真是临镜自写真的话，也只会出现一个"我"，就像欧洲一些绘画所显示的那样。例如，扬·凡·艾克的《阿尔诺芬尼夫妇像》（图9，图10）后面的墙上有一面圆镜，镜子里可以看到阿尔诺芬尼夫妇的背影和另外两个人物，其中一位据说就是画家本人。画家还在镜子上方的墙壁上写下"扬·凡·艾克在场"。这个手迹一方面可以作为签名，另一方面暗示画家在场，镜子里的形象可以作证。画家在镜子里出现，就不会在真实空间里出现。即使都出现，那也只能像阿尔诺芬尼

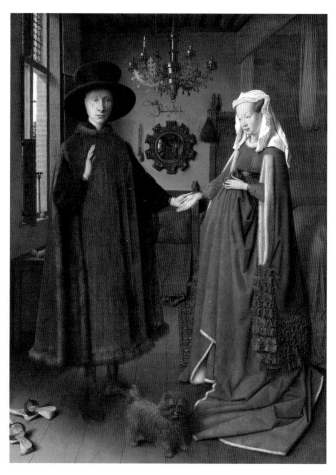

图 9

扬·凡·艾克《阿尔诺芬尼夫妇像》

图 10

扬·凡·艾克《阿尔诺芬尼夫妇像》局部

夫妇那样，有一个正面像、一个背面像。宋人《人物画》里出现两个微侧的正面像，从临镜自写真的角度来看，是不可能的。

宋人《人物图》画的不可能是王羲之在临镜自写真，更何况画面上根本就没有镜子。画面上的"二我"中的一个"我"被明显表现在一幅画上，它是画面上的形象，不是镜子中的形象。在另一幅画上面的形象与在屏风前保持半跏趺坐姿的形象构成镜像关系。尽管没有任何一个形象是镜像，但我们可以设想其中一个形象是依据镜像画出来的。鉴于在宋代没有那么大的镜子能够将整个空间和人物映照出来，较合理的猜测是另一幅画上的形象是依据镜像画出来的，是画家的自画像。

不过，我感兴趣的还不是依据镜子画出的自画像，而是挂在屏风上的画中的头像与在屏风前的全身像之间的关系，因为这种关系体现了宋人尤其是乾隆对于图像的思考。

米歇尔讲到一类特殊的图像，他称之为"元图像"。元图像不是关于别的东西的图像，而是关于图像本身的图像。元图像是"指向自身或指向其他图像的图像，用来表

明什么是图像的图像"。[91]

无论挂在屏风上的那幅头像是否是自画像，它都被明确表明是一幅画，我们可以看到这幅画的装裱形式和悬挂方式。而且，这幅半身像是特意为了"二我图"准备的，因为在通常情况下是不会将一幅画挂在屏风上的。换句话说，这幅半身像很有可能是为画"二我图"准备的道具。画家的这种构图的目的，既有可能是让观众去比较两个"我"的关系，也有可能是让观众去比较两个"像"的关系。如果我们进入绘画的空间，就是比较图像与形象的关系："我"的半身像是图像，全身的"我"是形象。如果从绘画外面来看，就是比较二级图像与一级图像的关系，"我"的全身像也是图像，"我"的半身像就成了图像的图像。

如果说宋人《人物画》已经体现了关于图像的思考，但是这种思考只是以图像的形式进行，因此思考的内容并没有被明确表达出来。乾隆题的诗句"是一是二"则明确表达了他对图像的看法，尽管这种看法不一定就是宋人的想法，但是《人物图》非常直观地例示了"是一是二"这个观念。

91　米歇尔：《图像理论》，陈永国、胡文征译，北京：北京大学出版社，2006年，26页。

乾隆用"是一是二"来概括"二我图"，说明他对图像与现实之间的本体论差异有明确的认识，也就是说，乾隆明确认识到图像既是实物又不是实物。

根据当代美学的研究，图像与现实之间的本体论差异，一方面在于它们的确是两类不同的事物，另一方面也需要一种识别它们之间的差异的意识。动物没有这种意识，因此动物无法将图像视为图像。换句话说，动物总是将图像混同于图像所再现的对象，即实物。据说古希腊画家宙克西斯画的葡萄非常逼真，引得鸟儿纷纷飞来啄食。[92] 中国也有类似的故事。相传三国曹魏画家徐邈，为了满足魏明帝得见白獭的愿望，画鱼引出潜伏在水里的白獭。[93] 这两个故事说明，鸟和水獭没有能力识别图像与图像再现的对象之间的不同，它们把图像当作图像再现的对象了。但是，人与动物不同，人能够将图像与图像所再现的对象区别开来。人所具有的这种能力，可以称之为"图像意识"，借用米歇尔的话来说，这是一种将某物视为"既是又非"的意识。米歇尔说：

92 普林尼：《自然史》，李铁匠译，上海：上海三联书店，2018 年，355 页。

93 故事出自南朝梁吴均《续齐谐记》，载上海古籍出版社编：《汉魏六朝笔记小说大观》，上海：上海古籍出版社，1999 年，1005 页。

没有心灵，就没有图像，无论是精神图像还是物质图像。世界不依赖意识，但是世界的图像明显依赖意识。这不是因为它是人手制作的图像、镜像或者任何其他模拟物（在某物意义上动物也能制造图像，当它们伪装或者互相模仿的时候），而是因为如果意识不能驾驭这种矛盾，［如果意识不具备］一种将某物视为既"在那"同时又"不在那"的能力，图像就不能被视为图像。当一只鸭子对一只诱鸭做出反应时，或者当鸟儿啄食宙克西斯传奇画作中的葡萄时，它们看见的不是图像，而是别的鸭子或者真的葡萄，它们看见的是事物本身，而不是事物的图像。[94]

人有一种"将某物视为既'在那'同时又'不在那'的能力"，因此能够将图像视为图像而非图像所再现的对象。也就是说，人能够一方面将图像再现的对象视为存在，另一方面又能够将图像再现的对象视为不存在。正是因为能够将图像再现的对象视为不存在，人因此不会像鸟

94　W. J. T. Mitchell, "What Is an Image?" *New Literary History*, Vol. 15, No. 3 (Spring, 1984), pp. 509-510.

和水獭那样受图像的欺骗。

当然，具有图像意识的人，有时候也会被图像欺骗。据说三国时吴国画家曹不兴擅长绘画，能够以假乱真。张彦远《历代名画记》中记载他"落墨为蝇"的故事。孙权让曹不兴画一屏风，曹不兴不小心在画面上误落一墨点，于是将错就错，把它画成一只苍蝇。曹不兴的苍蝇画得如此逼真，以至于孙权以为是活的苍蝇，伸手驱赶。[95]

无独有偶，西方绘画史上也有一个把画上蝇当作活蝇的故事。传说意大利文艺复兴大师乔托具有很高的写实本领，他在跟奇马布埃学艺的时候搞了一次恶作剧，在老师画的一个人像鼻尖上画了一只苍蝇。这只苍蝇画得栩栩如生，以至于奇马布埃回来继续作画时，竟误以为活的苍蝇，不止一次用手驱赶，最后才发现是自己看错了。[96]

尽管孙权和奇马布埃也受骗上当，但是他们毕竟最终还是意识到自己看错了，还是能够将图像看作图像而非图像再现的实物。但是，白獭和飞鸟就没有这种意识，它们

95　张彦远：《历代名画记》，许逸民校笺，北京：中华书局，2021 年，317—318 页。

96　瓦萨里：《意大利艺苑名人传·中世纪的反叛》，武汉：湖北美术出版社、长江文艺出版社，2003 年，103 页。

最终也不会意识到自己看错了。

对图像的意识是一种特殊的意识，它同时就包含着肯定和否定，即既肯定地意识到某物又否定该物的在场。如果我们习惯非此即彼的思维方式，要说清楚图像是什么真还不是一件容易的事情。正如卡维尔（Stanly Cavell）所说：

> "摄影让我们看到事物本身"这种说法听起来是错误的或自相矛盾的，也应该如此。一张地震的照片或嘉宝的照片显然不是正在发生地震（幸亏如此），也不是嘉宝本人（不幸如此）。但这并不能说明多少东西。不仅如此，如果举着一张嘉宝的照片说，"这不是嘉宝"，而意思是想说明你手里不是举着一个人，那么这同样也是自相矛盾的或错误的。要说清楚一个如此明显的事实竟然会遇到这么多困难，这说明我们并不知道一张照片是什么；我们不知道怎样从本体论的观点来说明它。[97]

97　卡维尔：《看见的世界——关于电影本体论的思考》，齐宇、利芸译，齐宙校，北京：中国电影出版社，1993年，21—22页。

卡维尔敏锐地指出，某物的照片既是某物又非某物，因而我们无法确定照片究竟是什么，换句话说，我们要将照片视为照片，就要具备一种将某物既视为某物又不视为某物的能力。我们只能用"既是且非"或者"既真且假"来刻画照片与被拍摄对象之间的关系。卡维尔对图像的这种认识，从另一个角度佐证了米歇尔所说的"图像意识"。

事实上，在卡维尔之前，巴赞（Andre Bazin）也观察到了银幕上的形象与舞台上的形象给观众的感觉的微妙差异。巴赞写道：

> 我们以杂耍歌舞场的舞女在舞台上和银幕上的情况为例作一说明。她们在银幕上出现可以满足非自觉的性欲望，男主人公与她们的接触符合观众的意愿，因为观众与男主人公认同。在舞台上，舞女们会像在实际生活中一样刺激观众的感官，以致不可能发生观众与男主人公的认同，男主人公成为嫉妒和羡慕的对象。[98]

[98] 安德烈·巴赞：《电影是什么?》，崔君衍译，北京：文化艺术出版社，2008年，144—145页。

按照巴赞这里的说法，银幕上的形象与舞台上的形象尽管都是实在的形象，但前者似乎比后者更"虚"，因而银幕上的形象更容易引起观众的认同或者代入。正因为认识到银幕上的形象的特殊性，巴赞强调，对于电影来说，"不是'在场'就是'不在场'，那种非此即彼绝无任何中介物可言的看法并不妥当"。[99]

由此，我们可以看到人类制造图像的另一种理由。除了用图像来模仿现实之外，我们还用图像来架空现实，并借此将自我代入"现实"之中，占有本不属于自己的"现实"。这从某种意义上能够解释我们为什么会喜欢电影，进一步喜欢元宇宙。具象绘画，包括现实主义和非现实主义的绘画，是人类制作出来的初级版本的"元宇宙"。当具象绘画发展成为摄影尤其是电影的时候，人类就有了中级版本的"元宇宙"。今天的人工智能和虚拟现实，将开创真正的元宇宙时代。

乾隆的"是一是二"很好地概括了图像与实物之间的关系。如果我们进入绘画之中，站在绘画里面来看，"是一"指的是图像与图像再现的实物是一回事：挂在屏风上的头

99　安德烈·巴赞：《电影是什么?》，143 页。

像与坐在屏风前的人是同一个人。"是二"指的是图像与图像再现的实物是两回事：挂在屏风上的头像只是图像，坐在屏风前的人是真人。图像可以只是头像，而没有身体的其他部分。但是，真人不能只是头像而没有身体的其他部分，因此坐在屏风前的真人是全身的。当然，如果我们从绘画中跳出来，站在绘画外面来看，无论是挂屏风上的头像，还是坐屏风前的全身像，都是图像。由此，我们从"一"（图像与实物合一）出发，进入"二"（图像与实物二分），最后又回归为"一"（都是图像）。

当然，我们仍然可以从佛家、道家、儒家、"二我"等角度来阐释"是一是二"，如果从元图像的角度来阐释，我们不仅可以增进对元图像的理解，而且可以将宋人《人物画》视为一幅典型的元图像，从而将中国美术史上萌生元图像意识的时间大致确立在北宋时期。

再现的悖论

几乎没有一幅绘画作品像委拉斯凯兹的《宫娥》（图1）这样，引起如此持久、广泛而深入的讨论。它曾被画家们称为"绘画的神学""真正的艺术哲学"，[100] 美术史家忙于考证该画的内容，哲学家忙于解释该画的意义，画家们也没有闲着，忙于对它的研究和戏仿（图2）。围绕《宫娥》生产出来的大量文本和图像，形成了我们今天解读《宫娥》时无法绕过的语境。概括起来说，有关《宫娥》的讨论主要可分为三类：一类是绘画技法方面的讨论，比如委拉斯

100　Matthew Ancell, "The Theology of Painting: Picturing Philosophy in Velázquez's *Las Meninas*," *The Comparatist*, Vol. 37 (2013), pp. 156-168.

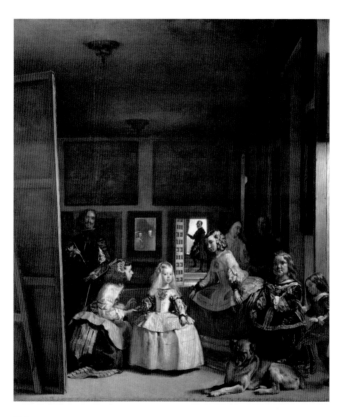

图 1

委拉斯凯兹《宫娥》

凯兹如何用粗放的笔法画出细腻的图像；一类是艺术社会学方面的讨论，比如委拉斯凯兹如何借助《宫娥》来表明他在宫廷里的特殊地位，将绘画由手工艺术提升为自由艺术；还有一类讨论属于艺术哲学，涉及《宫娥》一画的再现悖论。这里的讨论，主要涉及第三类。

让我们先大致了解一下《宫娥》的内容。《宫娥》是西班牙宫廷画家委拉斯凯兹 1656 年完成的巨幅油画，高318 厘米、宽 276 厘米，画面上的人物看上去差不多像真人一样大小。从观者的角度来看，占据绘画中心位置的是西班牙公主玛格丽特，时年五岁，她右手伸向侍女递过来的托盘，抓住托盘里的小水杯，左手自然垂在前面，头似乎正由右转向左，目光注视画外。公主的右边是侍女伊莎贝尔，她正在屈膝行礼，头似乎由左下转向右上，目光斜着向前方注视画外。左边是侍女玛丽娅，在服侍公主喝水，她双膝跪地，右手端着托盘递给公主，左手提到胸前，准备随时帮助公主，目光专注于公主的脸部，一副全心关切公主的神态。画面右前方是两个侏儒和一只卧在地上打瞌睡的狗。女侏儒是德国人玛丽巴博拉，目光由右向左前方注视画外。男侏儒是意大利人尼古拉斯，他将左脚踩在狗的后背上，目光注视狗的头部，双手抬起，好像是为了防

后素

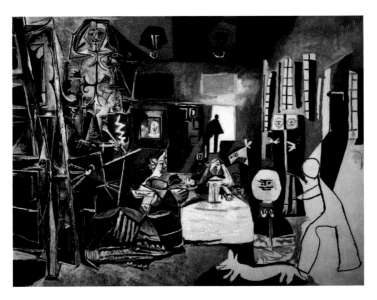

图2

毕加索戏仿的《宫娥图》

止狗突然起身而失去平衡。在侍女伊莎贝尔身后，是公主的监护人马瑟拉，她右手抬到胸前，左手放在腹前，头向右侧，好像在与身边的人交谈。紧挨着马瑟拉右边的，可能是公主的侍卫，他双手在腹前交叉握着，好像在听马瑟拉说话，但目光注视画外，似乎不太在意马瑟拉说话，他是画面上唯一我们不知道名字的人。在后面台阶上用右手掀开门帘的，是女王的总管大臣涅托·委拉斯凯兹，他右腿屈膝在上，左腿在下，站在两级台阶上，右手抬在胸前掀开门帘，左手自然垂下且略微前伸，以大约四分之三的角度侧向观者，目光专注画外。画面最左侧是画家本人迭戈·委拉斯凯兹，他右手握着画笔提到胸前，左手拿着调色板置于腹前，上身略微后仰着侧向右边，全神贯注凝视画外，他面前是一幅尺幅巨大的绘画，我们只能看见画板的背面。迭戈与涅托同姓委拉斯凯兹，或许他们之间有亲缘关系。为了区别起见，我们将总管委拉斯凯兹称作涅托。挂在后面墙上的一面镜子里，反射出两个人的半身像，右边是西班牙国王菲利普四世，他略微侧向王后。左边是王后马丽娅娜，她更多地侧向国王。但二人没有对视，而是一同凝视画外。我们今天之所以能够识别画面人物的身份，全赖当时的记录，当时的收藏清单上就记载了

这些信息。帕洛米诺（Antonio Palomino）1724 年出版的
《绘画博物馆和光学尺》（*El Museo pictorico y escala optica*）
第三卷，对委拉斯凯兹和《宫娥》的记载更加详细。然而，
由于画面只是一个凝固的瞬间，加之我们看不到画中的委
拉斯凯兹正在作画的内容，而且对于国王和王后所在的位
置也难以确定，因此对于《宫娥》一画再现的内容或者情
节有多种不同的解读。

　　1966 年，福柯出版了他的名著《词与物》，开篇就是谈
《宫娥》。[101] 从福柯对于画面人物的识别来看，他对《宫娥》
的历史非常熟悉，至少是读过帕洛米诺的传记。但是，他
没有像帕洛米诺那样，将委拉斯凯兹的这幅杰作视为皇后
玛格丽特年轻时的肖像。皇后玛格丽特就是公主玛格丽特。
1666 年公主玛格丽特嫁与神圣罗马皇帝利奥波德一世，于
是由西班牙公主变成了罗马皇后。在同年的一份收藏清单
上，该画也被称作"皇后和她的侍女的肖像"。但是，吸引
福柯关注的焦点，并不是占据画面中心位置的公主，而是
挂在后墙上的镜子中的西班牙国王和王后。福柯断定《宫

101　福柯：《词与物》，莫伟民译，上海：上海三联书店，2002 年，3—21 页。

娥》中的委拉斯凯兹正在给国王和王后画肖像，被画的二人身处画面之外，位于观者欣赏《宫娥》时所处的位置，在《宫娥》中只是以镜像的形式出现。福柯以惊人的耐心和机智描绘了《宫娥》中众多人物的凝视，以及这些凝视所形成的视线交织。在福柯看来，这些凝视将我们的注意力引向了一个不在场的点。这个点被作为观者的我们、作为模特的国王和王后、画《宫娥》的画家委拉斯凯兹所占据。尽管福柯没有明说，但是从他的行文中可以看出，他认为《宫娥》出现了再现悖论，因为原本应该由画家占据的位置，被国王和王后占据了。根据古典再现理论，画家不可能完成这幅作品。同时，由于国王和王后占据的位置，既是画家作画的位置，也是观者理想的观画位置，《宫娥》的画面设计不仅让画家无法作画，也让观者无法看画。由此可见，《宫娥》部分地违背了古典再现规则，处于古典再现向现代再现的转折点上。与古典再现忠实于客观对象不同，现代再现为了画家的主观设计可以违背对象的客观规律。换句话说，尽管《宫娥》在总体上符合古典再现的规则，但是让被画对象去占据画家位置，这一点就有悖于古典再现规则。

受到福柯的启发，瑟尔（John R. Searle）对《宫娥》的

後素

再现悖论进行了更加详尽的分析。[102] 与福柯不同，瑟尔断定《宫娥》中的委拉斯凯兹正在画《宫娥》。这也不是瑟尔的发明，加斯蒂（Carl Justi）在 1888 年出版的《委拉斯凯兹和他的时代》（*Diego Velázquez und sein Jahrhundert*）中就提出了这种假说。瑟尔明确主张《宫娥》出现的再现悖论，因为画家所在的位置被国王和王后所占据。在这一点上，瑟尔与福柯没有不同，他们都将画面的焦点确定在镜子中的国王和王后那里。

但是，斯奈德（Joel Snyder）和科恩（Ted Cohen）不以为然，[103] 他们经过精确的计算，发现画面的焦点不在镜子里的国王和王后那里，而是在涅托那里，因此，根本就不存在所画对象占据画家的位置的问题，进而也没有什么再现的悖论（图 3）。斯奈德和科恩还主张，镜子中的国王和王后，并不是作为模特的国王和王后，而是《宫娥》中委拉斯凯兹正在画的那幅画上的国王和王后。尽管斯奈德和科恩避免了瑟尔所说的再现的悖论，但是包括他们自己

102　John R. Searle, "'Las Meninas' and the Paradoxes of Pictorial Representation," *Critical Inquiry*, Vol.6, No.3 (1980), pp. 477-488.

103　Joel Snyder and Ted Cohen, "Reflexions on '*Las Meninas*': Paradox Lost," *Critical Inquiry*, Vol. 7, No. 2 (1980), pp. 429-447.

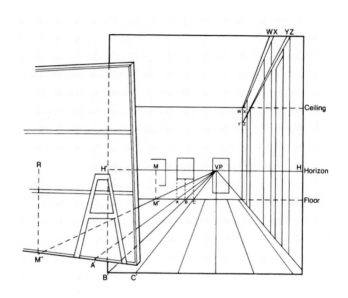

图3

斯奈德和科恩给出的《宫娥》透视分析图

在内的所有解释者都面临的一个悖论仍然没有解决：委拉斯凯兹如何能够画一幅自己正在其中作画的画？要画一幅自己正在作画的画，就需要假定画家能够分身：同一个画家既能在画里画，又能在画外画。就像电影《致命魔术》那样，两位能够玩出惊世骇俗的魔术的魔术师都能分身：一位有长得一模一样的双胞胎兄弟，另一位能够用机器克隆自己，在设计的魔术中将克隆的自己杀死。由于绘画只需要形象分身，不需要真人分身，除了双胞胎和克隆自己之外，还有一个简便的方式让自己的形象分身，这个简便的装置就是镜子。画家通过照镜子，就能够让自己的形象分离，从而画出自己正在作画。加斯蒂提到过委拉斯凯兹可能是对着镜子画《宫娥》。瑟尔也提到过类似的镜子说，但是旋即被他自己否定了，因为如果在画的前面立着一面大镜子，国王和王后就没有立身之地。如果他们在镜子之前，就会出现在画面上，而且还会有他们的背影。如果他们在镜子之后，就会被镜子挡住而无法在后墙上的镜子里反射出来。

委拉斯凯兹在对着镜子画《宫娥》，他在《宫娥》里画的那幅画就是我们看见的这幅《宫娥》。这是最有想象力也最令人激动的一种解读。而且，一个历史事实告诉我们，

这种解读并不离谱。从画面的尺幅来看，《宫娥》中的那幅画，在委拉斯凯兹的全部作品中与《宫娥》最接近。从现存的作品来看，委拉斯凯兹从来没有画过那么大尺幅的国王和王后肖像，因此说《宫娥》中的委拉斯凯兹在给国王和王后画肖像，是不成立的。

现在的问题是，如何证明在《宫娥》中的委拉斯凯兹正在对着镜子画《宫娥》？镜像与正常形象之间有什么关键的区别呢？镜像是正常形象的反转。对此，委拉斯凯兹有明确的认识。在《镜前的维纳斯》(图4)中，我们既看见维纳斯的后背，又看见在丘比特扶着的镜子中映出的维纳斯的头像。镜子里的头像和镜子外的头像的头饰是反的，在镜子外撑着头的右手，在镜子里就变成了左手。

在画家的自画像中，这种情况就更明显了。与委拉斯凯兹差不多同时代的伦勃朗画了一幅《画架前的自画像》(图5)，这是一幅伦勃朗正在给自己画自画像的自画像。在画面右侧，是背朝观者的画架。伦勃朗右手握住画笔，左手拿着调色板，头自右向左转向观者，目光紧盯着观者。显然，伦勃朗不是为了制造看与被看的交织，不是为了让观者占据画家的位置而产生再现的悖论，就像福柯和瑟尔等人想象的那样。伦勃朗凝视的根本不是观者，而是镜子

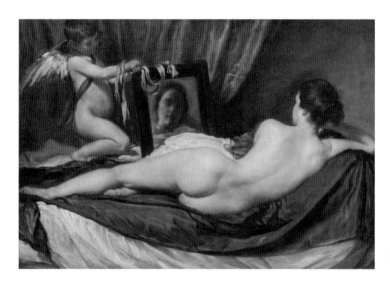

图 4

委拉斯凯兹《镜前的维纳斯》

中的自己，他在对着镜子画自己画自己的自画像。画面右侧露出小部分的那幅画，就是我们看见的《画架前的自画像》。在画面中的那幅画一定得背向观者，不能让观者看见画面上的任何内容，否则《画架前的自画像》就会出现同一性的问题，因为我们会看见两幅《画架前的自画像》，即使它们长得一模一样，也会出现像魔术师的双胞胎兄弟或者自己的克隆人一样，不能完全等同起来。

我们能够断定伦勃朗是在对着镜子画自己，是因为伦勃朗是左撇子，因为镜像反转的原因，在画面上他是在用右手作画。镜像总是反的。委拉斯凯兹在画面里用右手作画，如果能够证明他是左撇子，就能证明他在对着镜子画《宫娥》。

遗憾的是，我们没有委拉斯凯兹是左撇子的确凿证据。在现有的自画像中，委拉斯凯兹通常只画自己肩以上的部位，我们看不到他握画笔的手。有一幅创作于 1645 年的自画像（图 6），现藏于佛罗伦萨乌菲兹美术馆，不过画的不是委拉斯凯兹正在作画的情形，我们看不到他是哪只手拿着画笔，因此不好判断他是否是左撇子。

不过，画面的主人公小公主却透露了至关重要的信息：公主的形象是反的！已经有人注意到，三年之后，也

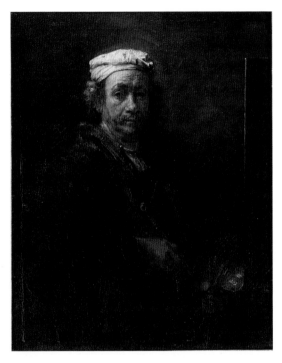

图 5

伦勃朗《画架前的自画像》

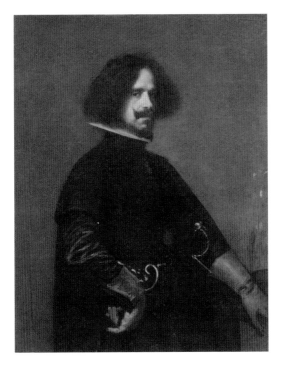

图 6

委拉斯凯兹《自画像》

就是 1659 年，委拉斯凯兹画了一幅《穿蓝衣服的玛格丽特公主》(图 7)，画面上公主的发型与《宫娥》中公主的发型刚好相反。而且，我还发现，同在 1656 年，委拉斯凯兹给公主单独画了一幅肖像《穿白色和银色衣服的玛格丽特公主》(图 8)，几乎与《宫娥》中的公主一模一样，除了发型刚好相反之外（图 9）。由此可知，《穿白色和银色衣服的玛格丽特公主》和《穿蓝衣服的玛格丽特公主》中公主都是她实际看上去的样子，《宫娥》中的公主是公主的镜像，是她反过来的样子。连本来无须借助镜子就可以画出来的公主的形象都是镜像，需要借助镜子才能画出来的委拉斯凯兹就更是镜像了。由此我们可以推知：委拉斯凯兹是对着镜子画《宫娥》的。在委拉斯凯兹和公主等一众人前面有一面镜子，我们看见的《宫娥》，是众人在那面镜子中的映像。

对于委拉斯凯兹对着镜子画《宫娥》的最大挑战，是如何安置国王和王后。正因为无法妥善安置国王和王后，瑟尔放弃了镜子说。瑟尔的推论建立在他将画面的焦点确定在后墙上的镜子中的国王和王后那里。不过，如果我们采取斯奈德和科恩的说法，画面的焦点并不在国王和王后那里，而在靠右边的涅托那里，那么国王和王后就既不在镜子的前面，也不在镜子的后边，而在镜子的旁边，准确

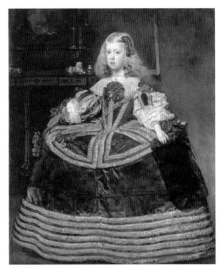

图 7

委拉斯凯兹《穿蓝衣服的
玛格丽特公主》

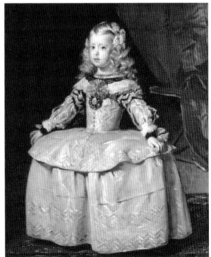

图 8

委拉斯凯兹《穿白色和银
色衣服的玛格丽特公主》

后素

图 9

同年的两幅公主画对比：左边为《宫娥》中的公主，右边为公主单独的肖像。

地说是在画面上看不见的镜子与在画面上看得见的画框之间，这样就避免了国王和王后要么在前面的镜子中反射出来要么被镜子挡住的问题。

另一个挑战来自墙上的绘画。《宫娥》再现的房子里的墙上挂了许多画。这些画的存在一方面可以表明众人是在委拉斯凯兹的画室里，另一方面可以对比出后墙上的国王和王后是镜像而不是绘画，因为它跟其他的绘画非常不同。由于画得非常模糊，墙上的绘画的内容大多无法识别。但是，有两幅是可以识别的，也就是在后墙镜子上方的两幅。从观者的角度来看，右边是鲁本斯的《雅典娜惩罚阿拉克尼》，左边的是雅各布·乔登斯的《阿波罗作为潘的战胜者》。这两幅绘画是否也是镜像？如果委拉斯凯兹是对着镜子画《宫娥》的，那么《宫娥》中的所有形象都应该是镜像，这两幅绘画也不例外。

但是，尽管这两幅画很模糊，却并不像它们的镜像。它们很有可能不是画家对着镜子画的，而是画家面对作品临摹的。毕竟尺幅如此巨大的绘画，不可能一蹴而就，需要分不同的步骤去完成。这就为画面上的某些部分不是对着镜子画的留下了可能，甚至为某些部分不是画家画的留下了可能。委拉斯凯兹胸前的那枚骑士勋章就不是他自己

画的，因为他在作画时还没有被授予圣雅各骑士头衔，据说是国王在他死后亲自加上去的。绘画毕竟不同于照片。不管多么逼真的绘画，也不是事实的忠实记录，不能在法庭上作证，要在法庭上作证得用照片，哪怕它不如绘画那么清晰。但是，这并不妨碍《宫娥》中的人物部分是委拉斯凯兹对着镜子画的。

鉴于委拉斯凯兹是对着镜子画《宫娥》，所谓的再现的悖论也就消失了：只有一个委拉斯凯兹，他在对着镜子画《宫娥》。福柯、瑟尔、斯奈德和科恩等人讨论的问题消失了。委拉斯凯兹遵循的是古典再现的原理，其中没有再现的悖论，只有各种巧妙的设计。或许福柯等人受到了照相技术的干扰。有了照相机之后，画家不用对着镜子画自画像，因为有拍好的照片作参考。当然，今人仍然可以像古人一样对着镜子画自己，但是古人不能像今人一样对着照片画自己。委拉斯凯兹所处的时代还没有照相机，画家只能对着镜子画自己。但是，照片与镜子不同。照片是正的，镜像是反的。在照相技术发明之前，人对于自己形象的自我认识都是反的。对于《宫娥》的解读的种种迷误，根植于我们用今人的习惯来理解古人的行为。

凡·高的鞋

1935 年，海德格尔发表关于艺术的本质的讲演。[104] 讲稿几经修改之后于 1950 年发表，1960 年再次修订发表，成为 20 世纪影响广泛的艺术哲学文献之一。其中有一段关于凡·高的油画作品的深情议论，俘获不少读者，也惹来不少麻烦。美术史家夏皮罗撰文指出，海德格尔搞错了鞋的主人，它们不是农妇的鞋，而是凡·高自己的鞋。[105] 尽管海德格尔没有回应，但他的沉默被认为是自觉理亏，夏皮罗后来还力图证明海德格尔修正了自己的观点。广为传颂

104 海德格尔：《林中路》，孙周兴译，上海：上海译文出版社，2008 年，1—65 页。

105 夏皮罗：《描绘个人物品的静物画——关于海德格尔和凡高的札记》，丁宁译，载《世界美术》2000 年第 3 期，64—66 页。

的海德格尔与夏皮罗之间的凡·高的鞋之争（简称"鞋之争"），其实并不是双边争论，而是单边讨伐。尽管后来有不少人加入其中，也有替海德格尔鸣不平者，但作为当事人之一的海德格尔始终没有发声。

如果夏皮罗是对的，海德格尔犯下的错误就太轻率了。不过，我在为海德格尔惋惜的同时，也在思考这样的问题：为什么海德格尔会犯如此低级的错误？他凭什么确定凡·高画的是农鞋，而且还是农妇的鞋？如果没有明确的把握，批评家通常不会特别具体地指出绘画的对象或题材，因为这很容易被事实证伪。既然凡·高作品的题目叫一双鞋，就将它当作一双鞋来讨论得了，犯不着冒险去说它是农妇的鞋。海德格尔那么肯定地说凡·高画的是农妇的鞋，莫非他有什么确凿的证据没有示人？

海德格尔自 1935 年发表讲演以来，并没有受到严重的挑战。直到夏皮罗 1965 年去信询问他讨论的究竟是凡·高的哪幅画，海德格尔都没有警觉到其中可能会有问题，他非常友好地回信说，他提到的那幅画是他 1930 年 3 月在阿姆斯特丹的一个展览上看到的。夏皮罗是凡·高研究专家，1950年出版过《凡·高》一书。他锁定海德格尔看到的那幅画鞋的画，是德·拉·法耶目录中编号为 255 的那幅（图 1），

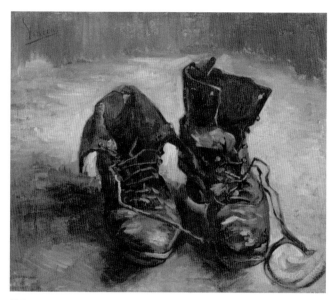

图 1

凡·高《一双鞋》

并推断出是凡·高在旅居巴黎时画的，是凡·高自己的鞋而不是农妇的鞋。夏皮罗据此对海德格尔的评论展开了攻击，于是有了著名的"鞋之争"。

已经有不少人指出，夏皮罗对于海德格尔的敌意，源于他的犹太人身份以及海德格尔与纳粹之间的关系。不过，我还是不想上升到这种政治高度。我宁愿相信，夏皮罗讨厌海德格尔的评论，源于美术史家对美学的厌恶。埃尔金斯（James Elkins）主编过一本题为《美术史对美学》（*Art History versus Aesthetics*）的文集，他自己的文章用了一个颇有挑衅性的题目：《为什么美术史家不参加美学会议？》，美术史家对美学的厌恶由此可见一斑。对于美学家漫无边际的玄想，美术史家有一种本能的拒斥，更何况海德格尔发表的议论是玄之又玄，他竟然从中看到了农妇分娩阵痛时的哆嗦和死亡逼近时的战栗！对于讲求事实的美术史家来说，这种毫无根据的哲学呓语是不能容忍的。对于海德格尔出格的玄想在哲学美学领域引发的狂热追捧，多数美术史家选择了视而不见。但是，夏皮罗是个例外，他喜欢穷追到底，据说读大学时他曾经用辩证逻辑将一位老师给逼哭了。或许正是这种追根究底的天性，造就了一代美术史大师夏皮罗。不过，我还是想要知道：海德格尔为什么

要说凡·高画的鞋是农妇的鞋？

既然夏皮罗锁定了海德格尔所看的展览，还是让我们回到那个展览上去，或许可以找到破解海德格尔秘密的蛛丝马迹。作为一名美术批评家和策展人，经验告诉我，影响对作品的阐释的因素很多，除了作者的意图和作品本身以外，还包括展览题目、作品题目、展览前言、批评家的评论、公众的反响，以及同时展出的其他作品，等等等等。尽管夏皮罗没有明说，但是从他的行文里知道，他断定海德格尔在阿姆斯特丹看到的展览，是 1930 年在市立美术馆（Stedelijk Museum）举办的"凡·高及其同时代艺术家"（Vincent Van Gogh en zijn tijdgenooten）展览，因为这次展览展出了那幅编号为 255 的画了一双鞋的画，同时还展出了另一幅编号为 332 画了三双鞋的画（图 2），与夏皮罗在文章中推断海德格尔看到的两幅画鞋的画刚好吻合。现在要回过去看这个展览已经不可能了，幸运的是这个展览有画册出版。于是，找到画册成为了解这个展览的关键。

从网上找到了那本画册的线索，荷兰的三家美术机构有收藏，其中有凡·高博物馆（Van Gogh Museum）。2016 年由北京大学艺术学院承办的第二届中荷博物馆、美术馆高级管理人员交流项目，就有来自凡·高博物馆的专家，

后素

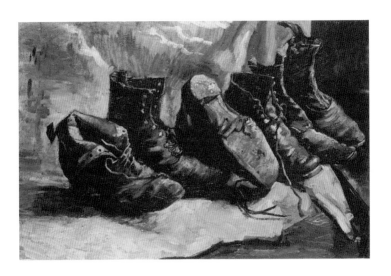

图2

凡·高《三双鞋》

我本想通过他用微信视频一睹那本画册的真容。但是，几
经周折，最终还是没能远程读到那本画册。正在我计划暑
假去阿姆斯特丹看画册时，布鲁克斯（David Brooks）帮
了大忙，他通过电子邮件发来了那次展览全部的凡·高作
品目录。布鲁克斯是凡·高美术馆（The Vincent van Gogh
Gallery）的创始人。与阿姆斯特丹的凡·高博物馆不同，
凡·高美术馆是一个线上美术馆，基地在多伦多，以收集
有关凡·高的大数据著称。在今天这个重视大数据的时
代，布鲁克斯俨然成了凡·高研究的首席专家。从布鲁克
斯发来的目录中可以看到，那个展览规模很大，共展出
凡·高作品361幅。当我对照凡·高美术馆中的图片将目
录中的作品全部浏览一遍之后，感觉海德格尔将凡·高画
的鞋视为农妇的鞋很有道理。当然，这种感觉也许是受到
海德格尔的文字的诱导。我开始对展览中的作品进行统计
分类，发现大部分作品是凡·高在荷兰时画的，反映农民
生活的艰辛，其中以"农妇"为题的作品16幅，以"妇女"
为题的作品80幅，以农民为题的作品22幅，还有4幅以
女孩为题的作品，再加上大量作品描绘农村生活的场景，
让整个展览笼罩在浓郁的农村生活的氛围之中。而且，从
统计上来看，农村生活的主角是农妇，而不是农夫。在这

种氛围下看展览，观众很容易被诱导将 255 号作品中的鞋的主人归结为农妇。再进一步说，现在已经可以确定，225 号作品是凡·高在 1886 年创作的，那时他的风格转变还没有完成，作品的调子与他在荷兰画的农民画很接近。更重要的是，展览还展出了 13 幅凡·高自画像。我对图片的观看经验告诉我，没有一幅自画像的气质跟这双鞋相似。凡·高是个知识分子，尽管他同情农民，但他不是农民。至少从画面上来看，那双鞋穿在农妇脚上比穿在凡·高脚上更加合适。只是不知道在那时的荷兰皮鞋是否特别珍贵，农妇是否穿得起皮鞋。

也许是在学生时代中海德格尔的毒太深，我总是设法替心目中的哲学英雄辩解：夏皮罗认定凡·高画的是自己的鞋，而不是农妇的鞋，即使这是真的，也不妨碍海德格尔将那双鞋解读为农妇的鞋。绘画道具或者模特与绘画内容或者主题的区别，就像演员与角色的区别一样，将它们分开并不困难。吴作人创作的《齐白石像》（图 3），除了头和手之外，其他部位都是吴夫人萧淑芳穿着白石老人的大袍子再加上枕头摆出来的，从来没有人去追究齐白石的身子是萧淑芳的。如果凡·高真的是用自己的鞋作道具画农妇的鞋，指出它是凡·高的而不是农妇的，跟指出齐白

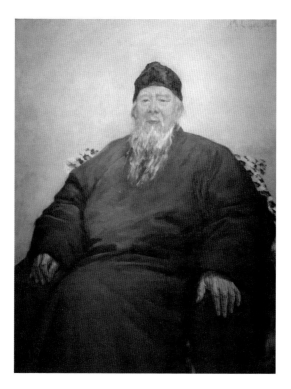

图 3

吴作人《齐白石像》

石的身子是萧淑芳的而不是齐白石的，又有何区别呢！当然，从作品的标题上看，凡·高没有说他要画农妇的鞋，但也没有说要画自己的鞋，他说的只是画了一双鞋。海德格尔将它们解读为一双农妇的鞋，与夏皮罗将它们解读为凡·高自己的鞋一样，并没有什么不妥。作为一般的观众，海德格尔怎么会知道凡·高画那幅作品时所用的道具究竟是谁的鞋呢？而且，就像前面已经指出的那样，如果仅从画面上来看，不考虑道具或者模特问题，将那双鞋解读为农妇的鞋比解读为凡·高的鞋更加合理。

显然，夏皮罗将 255 号作品解读为凡·高自己的鞋，并不是真的想将它视为历史的记录，而是想支持他对静物画的观点，就像他的文章的标题"作为个人物品的静物画"（the still life as a personal object）所显示的那样，画家画静物画是用来表现或者认识自我的。与其说夏皮罗是从画面上看出那双鞋是凡·高的，还不如说他是从他的静物画理论中推导出那双鞋的主人是凡·高，这跟海德格尔从他的艺术理论中推导出那双鞋的主人是农妇并没有什么不同。而且，用凡·高的静物画来支持夏皮罗的理论比支持海德格尔的理论要困难得多，因为凡·高有些作品中的鞋看上去明显不像男鞋，而夏皮罗自己提到的那幅画了三双鞋的

作品就更不好解释了，人们自然免不了有这样的疑问：三双鞋当中究竟哪双鞋是凡·高的，哪双鞋不是凡·高的？对于习惯赤脚行走的凡·高来说，有一双鞋就够奢侈了，无法想象他会同时有三双鞋。

对于夏皮罗的静物画理论的怀疑，让我开始怀疑他整篇文章的基础：海德格尔 1930 年 3 月在阿姆斯特丹看到了 255 号作品。我再次去信求助布鲁克斯，询问那次展览的时间，得到的回复让我目瞪口呆：展览是从 9 月 30 日到 11 月 2 日。我又确认了海德格尔在阿姆斯特丹的时间：他是 3 月 21 日和 22 日在阿姆斯特丹科学联合会做了两次讲演。由此可以确定，海德格尔没有看过那个展览。或许阿姆斯特丹还有其他凡·高的展览，与海德格尔停留的时间吻合。为了确定 3 月份在阿姆斯特丹是否还有其他与凡·高有关的展览，我再次去信布鲁克斯，得到的答复是：1930 年只有一个与凡·高有关的展览，就是在阿姆斯特丹市立美术馆的那个展览。由此可以确认，海德格尔 1930 年春天在阿姆斯特丹逗留期间根本没有看过有关凡·高的展览。当然，还有一种可能性，那就是海德格尔在 1930 年秋天又去了一趟阿姆斯特丹，悄悄地看了那个展览。从海德格尔的活动年表上可看到，他 1930 年下半年主要在弗赖堡大学

上课，其中也去其他地方做过一些讲座，如10月8日去了不莱梅，10月26日去了梅斯基尔希附近的博伊龙修道院（monastery of Beuron）。由于没有见到他再去阿姆斯特丹的记录，我们不好猜测他秋天又去阿姆斯特丹看了那个展览。

让我们回过头来看看夏皮罗是如何锁定海德格尔所讨论的作品的。夏皮罗读了海德格尔在《艺术作品的本源》一文中关于凡·高的鞋的议论，但不确定他讨论的是哪幅画鞋的作品，因为凡·高一共有八幅画鞋的作品，于是给海德格尔去信询问，海德格尔非常友好地告诉他，是1930年3月在阿姆斯特丹一个展览上看到的那幅。于是，夏皮罗就完全相信海德格尔所说，以此为基础展开他的侦探。这里的问题是：夏皮罗凭什么相信海德格尔说的话？要知道海德格尔这时已经是76岁的高龄，而看展览的事情又发生在35年之前，对于一个老人的记忆，我们能够没有任何保留地相信吗？夏皮罗接下来犯的错误比海德格尔犯的错误更为严重，作为美术史家，他应该知道阿姆斯特丹市立美术馆的展览不在3月。如果他知道那个展览不在3月，海德格尔又说他在3月看了那个展览，就应该能够确定海德格尔的说法是不可信的。遗憾的是，夏皮罗轻信了海德格尔，他既没有去弄清楚市立美术馆的展览时间，也

没有去调查在海德格尔访问期间阿姆斯特丹究竟有没有关于凡·高的展览，就锁定海德格尔所说的那幅画是 255 号作品。这个错误不能全怪海德格尔。或许海德格尔 1930 年 3 月在阿姆斯特丹逗留期间真的看到了凡·高画的鞋，不过看的不是公开展览，而是私人收藏。鉴于海德格尔并没有说出他看的展览的名字，而且哲学家对于公开展览与私人收藏之间的区别并不那么在意，这种可能性还是存在的。如果是在私人收藏那里看到凡·高的作品，我们就无法按照夏皮罗的方式锁定海德格尔讨论的是 255 号作品。总之，海德格尔只是诱因，夏皮罗的错误本来是可以避免的。

现在的问题是，海德格尔会乱说吗？他为什么会乱说呢？我宁愿相信是海德格尔的记忆出了问题，也不愿意看到海德格尔在忽悠夏皮罗。不过，我们可以设想一种这样的情形：海德格尔自己也不知道他谈论的是凡·高的哪幅作品，于是就随口一说，让大家去猜，猜着是哪幅就是哪幅，反正他讲得非常玄妙，落实到哪幅作品上都行。我们甚至可以设想一位狡黠的海德格尔，他知道美术史家夏皮罗想要锁定他谈论的作品，而他自己已经意识到他对凡·高的哲学议论很难以美术史的方式对号入座，于是便有意说错，让夏皮罗根据他的文字去匹配作品。既然 255 号

作品是夏皮罗根据海德格尔的文字匹配出来的，反过来说明夏皮罗已经认可了海德格尔的解读，要不然他怎么能从八幅作品中挑出这一幅呢？换句话说，夏皮罗挑出作品255号这个行为，刚好证明海德格尔的解释是对的。

当然，我不希望海德格尔是狡黠的，我也不希望夏皮罗是小心眼的。我想说的是，美学与美术史的视野的确有很大的不同。正因为它们是不同的，用美术史的视野来否定美学的主张，与用美学的视野来否定美术史的主张，同样是有风险的。鉴于海德格尔没有看过那个展览，我们根本就无法知道他讨论的是哪幅作品。那么，我们去锁定海德格尔讨论的作品，进一步去锁定作品的道具或者模特，都是无意义的，也注定无法成功。与其去做这种锁定，还不如让它成为一场罗生门，向各种不同的解释开放，而不去指望用一种解释终止其他的解释，毕竟我们今天是将凡·高的鞋看作艺术作品，而不是历史记录。

图书在版编目（CIP）数据

后素：中西艺术史著名公案新探 / 彭锋著 . —北京：北京大学出版社，2023.9

ISBN 978-7-301-34120-9

Ⅰ.①后… Ⅱ.①彭… Ⅲ.①艺术－文集 Ⅳ.① J-53

中国国家版本馆 CIP 数据核字（2023）第 107520 号

书　　　　名	后素：中西艺术史著名公案新探
	HOUSU: ZHONGXI YISHUSHI ZHUMING GONG'AN XINTAN
著作责任者	彭　锋 著
责 任 编 辑	王立刚
标 准 书 号	ISBN 978-7-301-34120-9
出 版 发 行	北京大学出版社
地　　　　址	北京市海淀区成府路 205 号　100871
网　　　　址	http://www.pup.cn　　　新浪微博:@ 北京大学出版社
电 子 邮 箱	zpup@pup.cn
电　　　　话	邮购部 010-62752015　发行部 010-62750672
	编辑部 010-62752728
印 　刷 　者	北京九天鸿程印刷有限责任公司
经 　销 　者	新华书店
	880 毫米×1230 毫米　32 开本　6.375 印张　99 千字
	2023 年 9 月第 1 版　2023 年 9 月第 1 次印刷
定　　　　价	69.00 元